U0011193

好國民 愛用國貨

好國民　愛用國貨

好國民 愛用國貨

haru 的橡皮章生活

᯲全新修訂版᯲

haru ◎著　廖家威 ◎攝影

那些刻章的日子

橡皮章所能帶給人們的幸福與美好，只要刻過的人都知道。

開心的時候想刻章，煩惱或生氣的時候，也可以靠刻章來忘記所有不愉快；對我來說，刻橡皮章已成為生活中最重要的樂趣。一直以來，我是透過網路部落格與其他許許多多也同樣熱愛橡皮章的朋友們交流，如今能將自己想說的話、關於刻章的大小事，以書本的形式和大家分享，也是一開始刻章時從沒想過的事。

然而一本書的誕生，一段刻章的生活紀錄，都是需要很長的時間來醞釀。

我從2007年初冬開始收集刻章的生活片段，透過攝影師的鏡頭、美編的影像設計，終於，我們在炎夏的熾熱中，一起完成了這本書。

因為只要談到刻章，我全身便充滿了快樂的能量。所以即使密集的工作過程中，總是得扛著七八盒重得要命的橡皮章和道具來來去去，而且每次拍照的前一天，我的睡眠時間也永遠低於四小時，但腦海中的畫面，也隨著拍攝接近尾聲而愈加地清晰而鮮明。

能將自己刻章的心得，化作更具體的畫面及字句與更多朋友們交流，這一路上要感謝的人實在太多。為了不負他們的支持與鼓勵，衷心希望我一路「刻」來的許多心得與經驗，可以幫助所有喜愛橡皮章的朋友們，更輕鬆愉快地刻出屬於自己的創意橡皮章。

寫於 2016.09

書出版之後，我也開始收到諸如北藝大、東海大學等學校推廣部以及企業社團的課程邀約，之後更鼓起勇氣嘗試自己招生。在教學過程中，也才發覺很多自己順理成章的刻法或技巧，原來需要多作解說他人才能理解；尤其當第一次有學生問我左撇子要怎麼刻，以及課堂上不乏年歲比我年長甚至白髮蒼蒼的學員，都令我難以忘懷。

所以此次有機會將書的開本改大，除了原本密密麻麻的細小文字可以變大，讓讀者眼睛看得更舒服，我也特別在技法單元內增加了左手持刀的刻法，希望無論年紀是大是小、左撇子或右撇子，一樣都能不受限制，刻得更加開心愉快！

haru

我的第一件作品到第十六件作品，花費的時間其實不多，只要有耐心，你也可以做得到喔！

2006年春天我在積木出版社外拍時，剛好看到一批新書印好送進出版社，那是小間敬子的《橡皮章生活雜貨》，引起我注意的是，書裡還附贈一塊好大的橡皮擦。那時拍照的空檔翻了一下，因為書裡有詳細的步驟圖，就覺得刻橡皮章好像很簡單ㄟ。看著那一大堆的大橡皮擦，就借了一隻筆刀當場玩了起來，結果那天拍照的空檔我刻了三四個小章，並開心的跟編輯們炫耀我刻的章。沒想到刻橡皮章是這麼簡單又方便的手作。

一次，我想找個工作完成時可裝檔案光碟的袋子，在haru的建議下，他幫我買了一堆裝雞蛋糕的牛皮紙袋，並建議我用橡皮擦刻一個圖案蓋上去。於是我找了名家的字帖，刻了阿威兩個字，蓋在牛皮紙袋上，它就成了我個人特色又環保的光碟袋。

而後在家刻章時，兩個寶貝女兒看到我在刻章也引起她們極大的興趣，馬上翻出她們喜歡的卡通圖案叫我刻。寶貝們看到把拔刻出來的海綿寶寶及美樂蒂時，開心的東蓋西蓋，這也變成我們親子間的一種遊戲。

這次與haru合作拍攝這本書，看到haru為了這本書付出極大的體力及超強的耐力，還有一堆他對橡皮章的獨特技法及運用，十分感動。但這就是我認識多年好友haru的個性——對每件工作都是那麼的要求仔細與完美。現在這本書完成啦～我也蓋上我的阿威章，交到各位熱愛手作的朋友們的手裡囉！

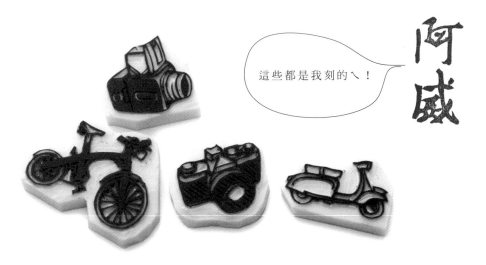

這些都是我刻的ㄟ！

阿威

阿威影像雜貨舖 http://www.wretch.cc/blog/monkfish

Contents

Chapter 1

不可不知的刻章祕笈

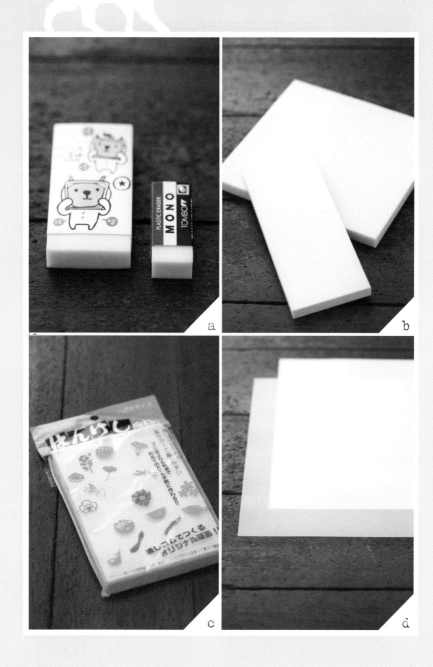

a

b

c

d

刻橡皮章，到底需要準備什麼入門工具才好呢？以我自己的經驗來說，不管是要刻多精細的圖案，只要「橡皮擦、鉛筆、紙、筆刀、美工刀、印台」以上六項備齊，再加上一顆十足的耐心，就能刻出萬萬種圖案了。至於雕刻刀，其實並不被我列入「必備」的工具名單中，當然有了雕刻刀會比較省時方便，但小印章的話其實筆刀就可行遍天下了。現在就一起來看看我使用這些工具的心得吧！

a. 市售橡皮擦

用市售橡皮擦來刻章的好處是，便宜且取得方便，但用來擦的橡皮擦並不那麼適合刻章，所以在選購時最好用力捏橡皮擦來測軟硬度，愈好擦愈軟的橡皮擦愈難刻，而且細線部分容易在用力按捺蓋印時變形；太硬的橡皮擦，在刻曲線時不易扭轉筆鋒，會導致刻出來的線條僵硬不流暢，而且有的粉屑較多，需要多花一點時間找尋適合自己刻章的品牌。

b. 雕刻專用橡皮擦

目前坊間比較少店家在販售雕刻橡皮擦，網路上就很多了。雕刻橡皮擦除了尺寸大以外，硬度和彈性也與一般文具橡皮擦有差異。我喜歡硬一點的橡皮，主要是因為在刻細線時橡皮比較不會晃動，蓋印時若太用力，圖案也不會糊掉，輕微碰撞較不易受損。因此我在開發橡皮時都以高硬度為理想目標，但每個人的喜好著實不同，只要刻得順手、成品在蓋印時不會造成問題就好了。
有些橡皮擦表面會有一層滑石粉，轉印圖案前必須先用濕布把粉擦掉，否則圖案會轉印不上去。
有些橡皮擦的表面比較光滑，若是用2B鉛筆轉印後覺得線條還是很淡，不妨改用4B或6B以上係數的鉛筆來描圖。現在還有上層和下層不同色的雙層橡皮，標榜有助於分辨刻好以及還未刻的部分，但必須選擇上層較薄的產品效果較佳。

c. 日本雕刻橡皮擦

這款是日本橡皮章達人小間敬子大力推薦的品牌。台灣現在也可以在網路上買得到，雖然價格比台灣製的雕刻橡皮擦昂貴得多，但品質值得推薦。

d. 轉印用紙張

紙張在刻章時的用途，不外乎是用來打底稿和轉印，所以不一定非得描圖紙不可。如果是要用來描繪書上的圖案，當然描圖紙的透明度會是首選，但航空信紙或是任何可透光的薄紙也可以。不過薄紙比較容易變形，尤其是指甲刮過的地方會產生凹凸，所以僅限於耐心足功力強的人使用。入門者建議還是使用描圖紙或影印紙，硬度較佳。
而我平常用的，都是包裹單貼紙撕下來的廢紙。一來這種離型紙不能資源回收，二來紙張薄而透明，其實很適合用來描圖，而且紙張大小適合收納保存，在一側打洞就能用裝入資料夾，一段時間翻翻曾經畫過、刻過的印章草圖，也算是回顧生活的方式之一喔！

工具篇

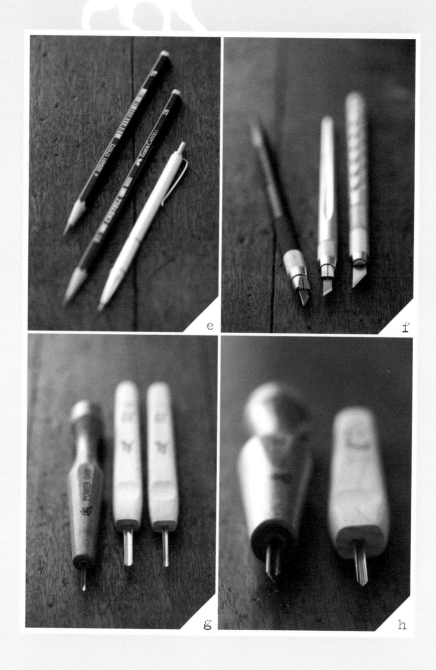

e。鉛筆

描圖可使用鉛筆或自動鉛筆。一開始我使用2B鉛筆，但後來開始使用4B、6B甚至7B鉛筆後，就無法再回頭了。係數愈高畫出來的墨色愈重，所以在轉印時會更省力又清晰，唯一會造成的困擾便是留在橡皮章上的鉛筆痕較難清除。不過關於如何清除橡皮章上殘留的鉛筆印，大家可以參考P.24的祕笈篇，保證讓印章乾淨無瑕喔！

f。筆刀

筆刀的刀鋒比美工刀鋒利也尖銳很多，所以非常適合用來雕刻精細的圖案及線條，再者其刀身呈筆狀圓形，所以在雕刻弧線時非常方便，只要一邊轉動刀身，橡皮擦也配合著轉動，圓弧線條可以刻得很流暢，是刻章的主力。

另外，筆刀的刀片也有角度的區分，通常在包裝上都有詳細的說明。目前我常用的是30°或32.5°的刀片，窄小的刀鋒在轉動刀身可以很精準的只削下該削的部分，靈活度高；45°的刀片則容易誤傷到不該刻的部分，所以不採用。曾經一度我以為刀片愈尖會愈好刻，所以買了一把昂貴的23.5°筆刀來試，但沒想到刀鋒面太長，支撐筆刀的中指總會下滑而直接抵住刀鋒，一不留神就會割傷手，試了兩三次後就放棄了，所以現在還是以30°的刀片為刻章主力。

g。丸刀

入門者最常問我的問題之一，就是到底刻章要準備幾種刀才足夠？我認為筆刀和美工刀是最基本必備的，而丸刀或角刀則屬於輔助刀具。

丸刀的刀面是呈現半圓的U形，一刀下去就刮出一道半圓形的凹痕，所以如果刻的章在圖案中央有許多大面積鏤空部分時，利用丸刀挖空比用筆刀一道道慢慢削來得有效率。另外，印章圖案以外的部分，也可以用丸刀來挖削，但除了表面會產生一道道的紋路外，和美工刀比起來反而費時，所以丸刀我還是用來挖空比較多。

丸刀的尺寸也有大小的區分，目前我常用的丸刀有大創和Powergrip兩種品牌，前者價格便宜可說是物廉價美，迷你小丸刀刀頭寬2mm；後者是木雕專用，刀頭鋼材堅硬，刀頭約1.5mm，網路和部分美術社有售。

h。角刀

角刀最適合刻線條，一刀下去就是一道線，筆刀則需劃兩刀才能達到相同效果。角刀的刀頭呈現V形，所以刻出來的線條會隨下刀深度不同而有粗有細，下刀愈深線條愈粗，下刀愈淺則愈細。如果圖案有很多的密集細線時，使用角刀會相當省時省力，但下刀深度也要維持一致，以免線條粗細不同。而要表現出木刻版畫的刻劃線條感時，也是角刀出場的好時機。

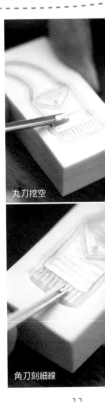

丸刀挖空

角刀刻細線

工具篇

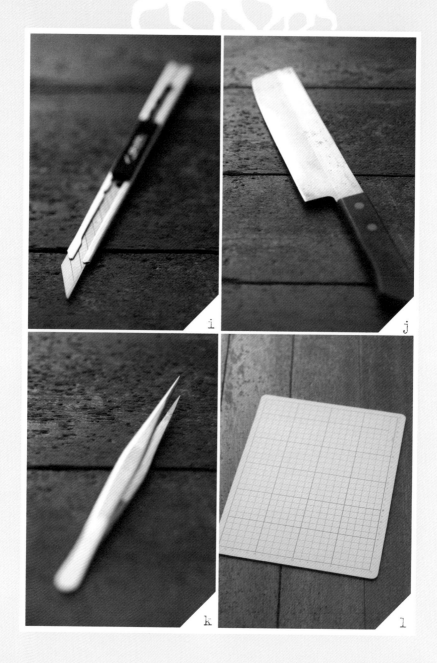

i

j

k

l

i. 美工刀

一開始我也是用美工刀刻章，但美工刀刀鋒實在太鈍，角度大約在60°左右，所以只能勉強刻出線條僵直的圖案，挫敗感很大；但自從換了靈巧的筆刀之後，美工刀就退居至切割橡皮擦的功能。後來當我極度重視橡皮章的平整美觀時，便開始用美工刀來橫向削切圖案以外的部分，只要力道掌握得當，印章周圍那些不想被蓋印出來的部分，可以很快地被一片片切下來，橫切深度隨自己控制，外觀會比用筆刀、丸刀刻挖還乾淨又平整，而且速度快很多。唯一的缺點是萬一施力控制不當，會不小心誤把刻好的圖案削壞，建議已經刻章一陣子、可以掌握削切力道的朋友嘗試。如果選用30°美工刀，橫切及修輪廓時都會更加靈活順手。

j. 菜刀

我喜歡用菜刀來切橡皮擦。聽起來或許很不可思議，甚至覺得怪異，但其實它可以幫助許多手無縛雞之力的朋友們，省下不少寶貴的力氣喔！

雕刻用的橡皮擦材質堅硬，刻4cm以下的小章時，還可以用美工刀來切，但尺寸一旦超過4cm時，就會十分費力。非常用力向下切時，刀刃有時候還會忽左忽右地傾斜，切下來的橡皮擦側邊也經常變成斜角，令人很不甘心。但菜刀因為刀刃較厚硬度也很高，一手握住刀把，另一手手掌壓住刀背，利用身體上半身的力量向下直壓，真的相當省力，而且只要下刀的角度是直角，切出來的橡皮擦側邊也能像機器裁切的一樣完美。總是困擾著無法切出平整橡皮擦的朋友，不妨買一把日本料理刀來試試看。

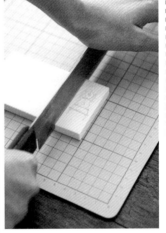

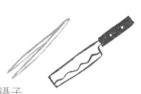

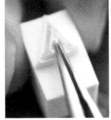

k. 鑷子

鑷子的主要作用是用來清除刻下來不要的橡皮擦，所以頭愈尖使用上愈方便。使用過好幾把鑷子後，我覺得最好用的是圖中的這款眼科夾，極度尖銳的夾頭可以輕鬆地伸入狹小的隙縫中夾除已經刻落的橡皮。如果鑷子屬於圓頭，則比較容易打滑，所以即使有時候自己會不小心被尖銳的眼科夾戳傷手，但我還是始終選擇它。

除了清除刻落的橡皮屑，我還會用鑷子來幫忙細修橡皮章。當在刻一些連30°筆刀都難以伸入的小細節時，根部總難免會殘留一些沒刻乾淨的部分，這時可以用鑷子直接把不要的部分夾斷，絕對不會傷到已經刻好的部分，這也是鑷子的另一種妙用。

l. 切割墊

切割橡皮擦時，最好在切割墊上進行，以保護桌面及刀鋒。市面上切割墊的廠牌很多，一些10元或39元商店都買得到，但建議還是購買知名廠牌的切割墊，品質比較有保障，否則反而會損傷刀鋒喔！

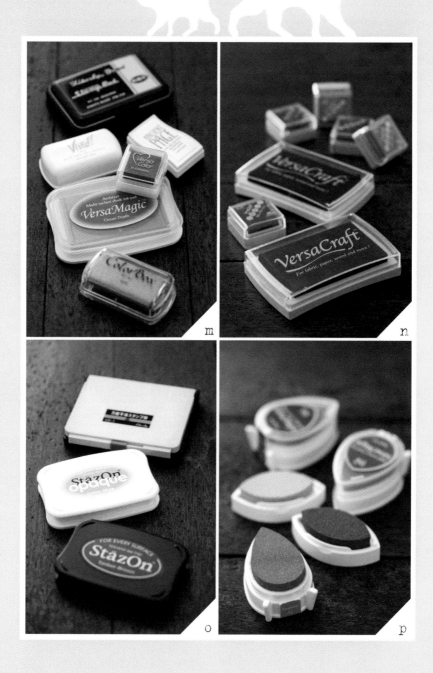

m

n

o

p

14

m. 紙用印台

印台若以原料屬性來分，雖然大致上可分為水性及油性，但水性印台並非一定不防水，諸如VersaColor和VersaMagic就屬水性印台，但遇水也不暈染，所以我習慣以印台的用途來歸類，使用者也比較容易判斷選購。

紙用印台是最適合蓋印在紙張上的印泥。目前市面上品牌和系列眾多，價位也有高有低，無法全部說明，因此只介紹我最常用的經典款。

首先是利百代水性印台。不防水，有另售補充墨水可自行添加，印面是布繃的，我特別喜歡黑色印台蓋印在牛皮紙上略顯斑駁的復古質感，可說是物美價廉。

日本印台大廠TSUKINEKO所生產的各系列印台品質極佳，目前已是市場主流，VersaColor、VersaMagic和artnic都帶有黏性可防水，且印色飽滿清晰，是我最愛用的系列。VersaFine則水分稍多，使用時要慎選紙張，否則線條容易暈開。另外還有珠光、金屬色、漸層等多種系列，大家可依據自己的需求來選擇。

另一大宗就屬美製印台，但它的水分與日製印台相比都偏多。Color Box「CHALK」系列色彩飽和，蓋印時會有些微的暈染，不防水；ANCIENT PAGE水分比CHALK再多些，可在蓋印後以水性色鉛筆再上色做效果，雖然強調防水不褪色，但印跡沾水還是會有些微暈開；而Vivid的水分最多，適合再加水渲染成水墨畫效果，完全不防水，我覺得不那麼適合橡皮章使用。

補充墨水

n. 布用印台

布用印台適合蓋印在布料、木材及皮革上。雖然美、韓等國都有推出布用印台品牌，但還是以日本的VersaCraft品質遠遠勝出。VersaCraft與紙用印台相比，顏料水分略多，因此也容易滲入布料纖維中，顯色、定色效果佳。要蓋印在布料上時，建議選用沒有上漿的細棉布效果最好。蓋印後用熨斗以中高溫在圖案上熨燙30秒以上即可定色，下水洗也不易褪色。

o. 油性印台（油墨印台）

當你想蓋印在金屬、塑膠、玻璃、陶瓷等不吸收水分的材質上時，就需要使用油墨類型印台。不管是StzaOn或利百代萬能不滅印台，蓋印前都要先把蓋印表面清潔乾淨，直接蓋印後等待乾燥即可。這類油性印台雖然可以蓋印在非吸收材質上，但乾燥後用力刮擦，一樣會使油墨脫落。如果希望蓋在上釉陶瓷仍能定色的話，則需使用陶瓷專用顏料（請見P.75）。

p. 特殊造型印台

當一枚印章想要在局部拍上不同顏色時，這類造型特殊的貓眼或水滴印台，其細小的尖端部位可說十分便利。另外也有可直接套在手指上的蠶豆型布用印台，同樣也是講求小面積上色的便利性。

因為並不是每個人都擅長繪畫，所以如何尋找適合刻章的圖案題材，是入門者很想了解的問題。剛開始刻章時，我也是先翻書找圖案來刻，等到累積了一些經驗後，就漸漸懂得如何在自己的生活周遭找尋適合刻章的素材，刻出屬於自己獨一無二的作品。以下便是我搜尋圖案的幾種方式，提供給大家做參考。

書報雜誌　除了印章書上一定會附的印章圖案外，各種插畫、手工藝書籍、日本生活類雜誌以及蔬果食材圖鑑等書報雜誌也都有許多適合刻章的圖案。

a.插畫書　自己不會畫的話，可以參考喜歡的插畫家的作品來描摹圖案刻章，描久了其實自己也能逐漸掌握到繪畫的技巧，或許未來自己也能成為繪畫高手，可說是一舉兩得。

b.手藝書　手工藝書裡其實也有很多可愛的圖案可以刻成印章，尤其是近年流行的可愛風刺繡，書中一定會附有刺繡作品的輪廓圖，直接描下來刻成印章再適合不過了！

c.生活日雜　日本的生活類雜誌，多以介紹日本手作達人們的家庭生活為主，在這類的雜誌和型錄書中，有許多別具風格的居家照片。仔細搜尋照片其實就有許多適合刻章的素材。看著日雜裡那些令人嚮往的居家，日本手作達人總是能把生活經營得品味十足，自己暫時還沒辦法做到的話，那麼就先把書裡最愛的單品刻成印章吧！

d.食材圖鑑　如果你喜歡刻蔬菜水果、花草植物等題材印章，買一本圖鑑就有刻不完的圖案了。有時候我也會翻找食譜書，裡面通常也會有一些蔬果食材或甜點的照片可以描摹，不必再自己費力拍攝，十分方便。

商品型錄　型錄就是要讓消費者對商品一目瞭然，所以圖片都拍攝得非常清晰，隨手都有可以臨摹成印章的照片；只要把描圖紙放上去照著描繪，就是比例完美的印章圖案了，可說是生活雜貨類印章絕佳的找圖素材。

產品包裝　自從開始刻章之後，我就養成一種無時無刻都在找刻章圖案的習慣。默默觀察之下，發覺其實許多產品包裝都很適合刻成印章，尤其是日本食品的包裝設計。而且不只是吃的，用的、穿的產品也都能找到豐富的刻章題材，例如洗標、資源回收標幟，或者是撲克牌的老K，而這些熟悉的圖案一旦刻成了印章，總是能引起特殊的共鳴，十分有趣。

衣服布料　如果你經常逛布行的話，會發現這幾年流行的花布圖案都非常好看，可愛風的布料也不少，所以有時候我是為了刻章而買布的。而除了布料以外，衣服也可以找到不錯的圖案，只要放大你的搜索感應神經，生活周遭真的到處都是刻章的題材呢！

網路　網路無所不能，無論是想找什麼樣的資訊或圖片，關鍵字一搜尋，不到一秒鐘螢幕上就跑出一大堆的網頁，讓人目不暇給。當想刻某個章，但手邊卻找不到可參考的實物圖片時，上網搜尋照片再列印出來描摹，是快速又方便的辦法。此外，網路上也有許多免費提供網頁製作的素材網站，裡頭有很多圖案都可以拿來當作刻章的題材，是個挖寶的好地方。

網路的確很方便，幾乎任何資源和圖片都找得到，但在享受便利的同時，也請留意版權問題，以免不小心侵犯了他人創作的智慧財產權喔！

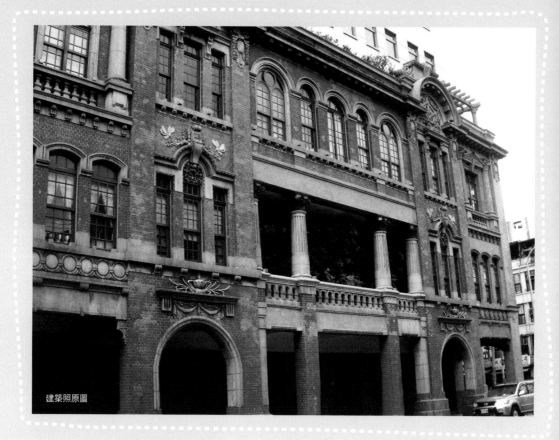

建築照原圖

將建築照原圖轉成灰階後再做模糊特效並拉大對比度,以顯出建築的暗部

建築照原圖直接拉大對比度,紅磚的顏色就會被凸顯出來

實景拍照＋影像處理＝無所不刻

除了在現有的印刷物或網路上找圖案，也可以利用數位相機把想刻的東西拍攝下來，再傳輸到電腦列印出來，無論是一只玻璃杯、街上貓咪的身影，還是牆上那扇美麗的花窗，一切能留影的物體都可以透過相機的拍攝，化作橡皮章而永遠存在著。而且有了電腦軟體的幫忙，幾乎只要拍得出來的照片都有辦法刻成印章，如何做就請看以下的步驟吧！

Step 1 拍照

要能拍出可以刻章的照片，首要條件就是全景清晰且物體形象完整，以減少描圖時的不明確性。如果是單一物件，請盡量擺在白背景前以減少干擾；建築物或風景的話，取景時盡量不要攝入主體以外太多的雜物。

Step 2 輸入電腦

將圖檔傳輸到電腦後，以Photoshop開啟圖檔，如果只是要刻單章（非套色章），可以先將照片轉為灰階，物體輪廓會比較明顯；若想刻成分色版的套色章，就要使用彩色照片來處理。

Step 3 調整對比

為了讓描圖時的辨識度更高，此時可將照片的對比度拉大，物體的輪廓會變得比較清晰。當一邊在調整對比度時，會發現照片的細節會隨對比值大小而改變；對比愈大細節就會被忽略得愈多，所以可藉此調整印章的精細度。如果是套色章，在對比拉到極大時，照片的主色調就會特別強調出來。

Step 4 特效處理

如果想刻出風格更特殊的印章，還可以利用Photoshop的濾鏡功能，再選擇各種諸如「影印」、「膠片顆粒」、「壁畫」等效果，就能把實景照片改造得更有藝術感喔！

以上Step 3和Step 4是可以來回重複加強的，並沒有先後順序。照片需要被改造到什麼程度才適合刻章，端看自己想創造的風格，所以沒有一定的標準程序。

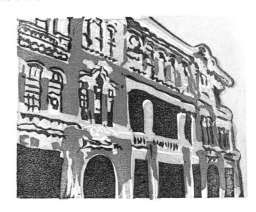

底座篇

如果你刻的印章是2cm²左右的小尺寸，市面上其實有不少現成品都可以拿來製作底座，而且不只有木頭，只要用心觀察，再發揮一點想像力，其實還有很多東西都適合拿來做底座。萬一印章尺寸較大或形狀特殊時，只好專門為印章量身打造，自己DIY了。

以下便是我製作橡皮章底座時，喜歡使用的材料與心得。

現成底座

a. 木質底座

材質以松木為大宗，現在網路上都能買到各種小尺寸的底座木塊。文具行的手藝材料區也找得到如圖般方柱或圓柱型的小木條，很適合用來黏貼小尺寸的文字章。但因為印章很小，橡皮擦刻好後最好要再切薄一點，黏在小木條上的比例會較美觀。

b. 馬賽克磚

網路或建材行都買得到的馬賽克磚，一塊塊整齊的方形，材質堅固，很適合做為2cm²以下小章的底座。但磁磚為了加強黏合性，背面有溝槽，如果直接黏合，印章和磁磚間會有縫隙，所以橡皮章背面必須挖出溝槽，再黏貼就會十分密合且美觀。

c. 小石磚

圖中的馬賽克小石磚是我在大創買到的，有的建材行也有售。切割好的小石塊堅固又有質感，而且不怕水洗，是我很推薦的底座材質。同樣的，因為石塊已有厚度，橡皮章刻好後必須再薄切下來，厚度建議在3～5mm，黏上去之後會比較美觀。

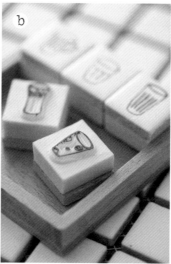

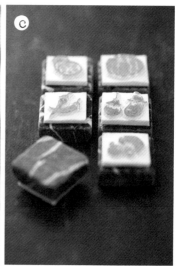

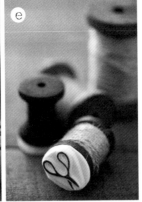

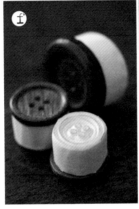

d. 軟木塞

圓形的印章比方形來得難持握,所以加上底座會比較好蓋印。喝完紅酒廢棄的軟木瓶塞,就是非常實用的底座材料,軟木塞上也烙有圖騰或酒莊名等外文字,做成底座非常有質感。軟木塞被塞進瓶身部分的面積會比較窄小,如果印章略大一點的話,可以將軟木塞用砂紙磨得短一點,至可黏貼的面積與印章面相同大小就行了。

e. 線軸

現在日本很流行一種兩用的線軸印章,線軸的其中一面是可以蓋印的橡皮章,光是擺著就覺得很有味道。喜歡手作的朋友家裡一定少不了縫線用完的空線軸,不妨也拿來當做橡皮章底座吧!

f. 鈕扣

大大小小、形形色色的鈕扣,也可以拿來當做橡皮章的底座。當鈕扣造型的橡皮章,蓋出來也是一顆顆圓形的鈕扣,是不是十分有趣呢?

鈕扣的形狀有很多種,最普遍的是圓形,但有時也找得到方形的鈕扣。但大部分鈕扣為了方便衣服好扣,背面都帶有弧度,橡皮章沒辦法黏合,所以必須挑選背面是平整沒有弧度的鈕扣,或者再用砂紙把凸起的弧度磨平,才能牢固的黏合。

g. 磁鐵

橡皮章如果變成磁鐵,貼在冰箱或辦公室的OA隔板上,具有實質功能,還可以裝飾壁面兼蓋章,一定很受歡迎吧!磁鐵的表面已經很平整,所以只要把橡皮章切成圓形再修磨到跟磁鐵同大或略大一點就可以了,屬於實用型的便利底座。

市售材料

h. 飛機木

說到要自己DIY底座的話，文具店手工藝區都有在賣的飛機木算是入門款。

飛機木是一種低密度、材質很輕的木頭，有分不同的厚薄，製作底座至少需要選擇厚度0.9cm以上。飛機木用美工刀就能進行切割，直向很容易下刀，但橫向切還是需要費力，最好來回慢慢鋸，否則容易崩壞。因為木質鬆軟，打磨時最好選擇係數200以上的細砂紙，除了避免磨過頭，打磨後的表面也比較細緻。

i. 松木

松木的材質比飛機木堅硬很多，而且木紋質感佳，做好的底座保存度會比飛機木好得多，是我最常用來製作底座的木質材料。薄一點的松木木板（厚約0.9cm）有時可以在大創找到，IKEA、B&Q或建材行買到的松木層板就會厚實得多（厚約1.5cm），最好都使用電動線鋸，這樣手比較不會痠痛，但必須注意安全。

j. 紙黏土

當印章是不規則形狀時，可以任意塑形及調色的紙黏土是方便又省力的底座材質。

一般紙黏土密度較高，塑形時要適時添加水分，乾燥後質地較堅硬；超輕紙黏土容易捏塑，乾燥後質地略帶彈性，質量輕。製作底座時，先取適量，整形成一小塊面積比印章大的平整塊狀（厚度就是底座厚度），然後在印章背面沾上適量保麗龍膠或黏上雙面膠，加強黏性，直接放在紙黏土上稍加固定後，再用美工刀沿著印章外圍切除，將邊緣修整平滑，靜置至完全乾燥後即可。

市售紙黏土有很多粉彩色系可供選擇，或者也可以在塑形前添加顏料揉合成喜歡的顏色，是造形和顏色變化都很大的底座材質。

木頭底座DIY

Step 1 裁切打磨 把印章放在木板上用鉛筆畫出理想的底座尺寸（比印章略大）後鋸下，為了讓木頭平滑美觀，接著進行打磨。因為松木木質比飛機木硬實很多，所以要先選用係數100左右的粗砂紙來打磨，等到每一面都磨平整後，再改用係數200以上的細砂紙。打磨時以轉圈的方式會比較省力。

Step 2 蓋印木塊 等到木塊的每一面都打磨得光滑細緻後，就可以準備蓋印在底座上。先用乾布把表面的粉屑擦拭乾淨，挑出木紋最漂亮的面來進行圖案蓋印，這樣日後在蓋章時，才能準確地辨認蓋印位置。蓋印時，請使用水分較多的布用印泥，印在木頭上的圖案會比較飽和清晰。萬一不小心失手蓋壞了，用砂紙就能將圖案磨掉。

Step 3 黏合底座 用來黏合底座和橡皮章的黏膠，我習慣使用快乾又透明堅固的保麗龍膠。當底座上的圖案蓋好後，就可以在背面塗上適量的保麗龍膠，或者把保麗龍膠塗在印章上，將兩者輕輕按壓黏合，確保完全密合後靜置待其乾燥。按壓時難免會有多餘的膠溢出，這時只要把多餘的保麗龍膠抹除就可以了。

Step 4 完成 如果黏膠不是塗過量的話，幾小時就可黏得很牢固。像圖中的小尺寸印章若要加黏松木底座時，通常我會把橡皮章切成0.5cm以下的厚度，黏合後印章的比例會比較漂亮；如果是大尺寸的印章，就直接以原厚度來黏合。而圖中示範的底片章因為屬於連續章的設計，為了讓蓋印時方便對準左右兩端，功能性必須大於美觀，所以才刻意不切薄，木塊也沒有鋸得比較大。

所以說，刻章雖然好像有不少的原則和道理，但無論是刻章的技巧、刀具的選擇，或者是底座的製作，只要自己滿意、刻起來順手，其實都有很多彈性。希望每一位朋友假以時日也都能歸納出自己獨門的刻章心法，大家一起討論交流，相信刻章的世界將會變得更加豐富有趣！

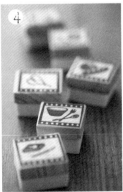

祕笈篇

我的生活是和印章高度結合著的，腦子裡一產生奇特的印章玩法，就立刻把靈感記在本子裡，等待有空時就開始做實驗。雖然難免會有失敗的創意，但不知不覺中，卻也累積出一些關於刻章的「獨門密技」，希望刻章同好們可以因著這些小小的祕技，讓困擾已久的問題迎刃而解。

鉛筆印bye-bye～

橡皮章刻好後，總是會留下轉印的鉛筆印，無法清除乾淨。千萬別拿橡皮擦來擦，這是會毀了橡皮章的！現在可以買到專門清潔鉛筆印的軟橡皮來幫忙，但在早年還沒有這等好物的日子裡，為了清除鉛筆印，肥皂水洗、用嬰兒油擦這些招式相信不少朋友都試過。

跟軟橡皮相比，我還是喜歡用透明膠帶來清除鉛筆印，不僅快速而且清潔效果奇佳，請一定要試試！但如果使用的橡皮擦質地較易受損，或者刻好的印章已經有搖搖欲墜的細節，建議不要使用膠帶來清潔以免印章受損。

印章刻好殘留的鉛筆印

利用膠帶黏除

幾乎看不出鉛筆印痕的乾淨橡皮章

印泥DIY

印台和衣服很像，買得再多總是會在某天發現，就是缺了那麼一種顏色。一時要買也來不及，所以，不如自己來DIY吧！

所需材料是廣告顏料（或壓克力顏料）、化妝海綿（或科技海綿）以及一個可密封的小盒子。先將海綿依盒子形狀剪成相同大小，塞進盒子備用；接著將顏料調出你想要的顏色，但切勿加水以免太稀或在保存時發霉，調好後將顏料慢慢塗在海綿上，直到表面均勻吸滿顏料即可。蓋上密閉後，視天氣狀況可保存的時間也不同，快則一天慢則數日，只能當作應急用的印台。不過要注意一點，廣告顏料不防水，所以蓋印後碰水還是會暈染開來；壓克力顏料雖可防水，但十分快乾，蓋印後壓克力顏料會在橡皮章表面凝結，可用棉花棒沾藥用酒精來清除壓克力顏料。

印章蓋洗黏，印台不染色

Step 1 蓋 蓋印後的橡皮章，總是會殘留印泥，所以在收納之前一定要徹底清潔乾淨。蓋印時請在一旁準備一張白紙或餐巾紙（餐巾紙的吸墨效果較佳），蓋印後立即在紙上壓印到幾乎蓋不出圖案，就可確保印章表面殘墨暫時被清潔乾淨。如果你的橡皮章很少換色蓋印，同一顆橡皮章就是習慣用同一色印泥，那麼清潔到這個階段就可以直接收納起來。如果橡皮章會經常更換不同色印泥，就必須進行第二階段的清潔。

Step 2 洗 手上先沾取少量的洗手乳或洗碗精，搓出泡沫後輕柔地用指腹搓洗橡皮章表面，並用清水沖洗乾淨。這個水洗的步驟必須在橡皮章蓋印後盡快進行，否則印泥墨水會滲進橡皮章的孔隙中，擱久了再洗幾乎達不到效果。另外，因為橡皮擦材質畢竟不如橡膠堅固耐久，尤其是材質較軟的橡皮擦，稍用力磨擦搓洗會導致橡皮章的損毀，所以進行清洗時手勢請盡量放輕，以免誤傷了辛苦刻好的橡皮章。清洗之後請用紙巾將橡皮章擦乾再收納，盡量不要使用衛生紙，以免紙屑沾黏在橡皮章上。等橡皮章完全乾燥了再收納保存。

有一種專門清潔橡膠章的清潔液，但橡皮擦材質比橡膠脆弱很多，使用這種清潔液除了可能會腐蝕橡皮擦，使用它也無法讓橡皮章恢復未上色前的乾淨模樣，所以就不建議使用了。

Step 3 黏 如果你的橡皮章不僅經常換色蓋印，而且蓋完深色後還要蓋極淺色，例如白色、天空藍、粉紅等等，為避免蓋印時橡皮章表面的殘墨被壓印出來，就得把橡皮章表面的印泥清乾淨。

首先將洗好的橡皮章擦乾，撕一小段透明膠帶貼在橡皮章表面，用指腹稍加來回按壓後，輕輕撕除膠帶，來回黏貼數次就可將橡皮章上殘留的墨色黏除。但膠帶除了會黏除沾附在表面的印泥，也有可能會破壞橡皮章，所以在進行黏的動作之前，請先確認自己的橡皮章是否夠強韌可以禁得起膠帶的沾黏，或是否有沒刻好而搖搖欲墜的部位，以免橡皮章被膠帶拉扯斷裂，而這段黏有印章圖案的透明膠帶還可以廢物利用，當作圖案貼紙，真是一石二鳥。

印章的收納

橡皮章清潔乾淨後，就可以收納在盒子裡了。因為橡皮章大多都是小且扁平的，如果放在太大或太高的容器裡時，橡皮章會在盒子裡翻滾，每次找橡皮章都得花時間重排一次才找得到，有點累人，於是我便開始找尋更適合的容器。後來在39元店看到一種肉類分格保鮮盒，不僅高度不到2.5cm，同時還分成四格，若能將橡皮章擺滿單格的話，就幾乎不會翻滾移位，十分適合用來收納小橡皮章。另外，因為台灣的氣候十分炎熱，為了避免橡皮章相疊或與塑膠接觸面因天熱融黏損毀，若是收納在塑膠材質的容器裡時，請在盒子底部先墊一張紙再放上橡皮擦；若橡皮擦要相疊，也請記得以紙張相隔。若是收納在木盒或鐵盒裡，就不必擔心熱融的問題了。

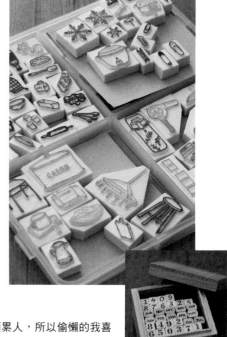

尺背轉印大圖案

當要刻的印章圖案很大時，用指甲或尖物慢慢刮印實在頗累人，所以偷懶的我喜歡用尺背來幫忙轉印，比較有效率。一手緊壓住轉印紙張，一手利用尺的大平面來回在轉印紙上推壓，很快一大張圖案就可輕鬆轉印完成。如果擔心紙張在推壓過程中滑動，可以用膠帶把紙張四邊黏在橡皮擦上固定，保證不會轉印失敗喔！

打磨橡皮章

圓形章邊緣很難修到十分完美，即使再怎麼用美工刀小段小段的切，還是有稜有角。這時不妨拿出粗砂紙來磨橡皮章，很快的稜角就會不見了喔！另外，如果要黏貼底座的橡皮章，在薄切時不小心切得高低不平，但也已經很難再用美工刀來修薄，這時就可以利用砂紙將橡皮章磨到厚度一致再黏貼底座，十分方便。

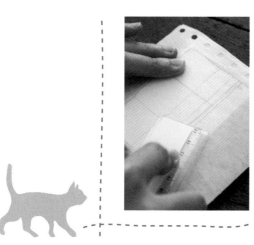

特殊蓋印技巧

布紋蓋印法

找一塊織紋粗的布料，例如粗麻布，將拍好印泥的橡皮章在布料上做第一次蓋印，蓋印後橡皮章上就會留下布紋痕跡（圖a）。

接著在實際需要蓋印的紙張上蓋印第二次，布紋就會被轉印在紙上（圖b），十分別緻。要表現這種特殊效果，最好選擇實心陽刻章，並使用深色的印泥來蓋印，布紋會比較明顯喔！

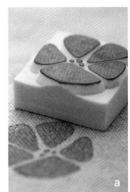

a

弧度蓋印法

當橡皮章要蓋印在像杯子、碗盤或玻璃罐等表面有弧度的容器上，再加上油性印泥或釉料又十分黏滑，尤其是印章寬度又超過1cm時，蓋印10次大概會失敗9次，一點都不誇張。若無論如何都想蓋印上去的話，請把橡皮章盡可能的切薄，厚度最好在0.4cm以下，這麼一來只能平面蓋印的橡皮章變成了橡皮薄片（圖c），就能如圖般完全貼合在容器表面上，增加蓋印的成功率了！

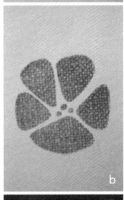

b

造型蓋印法

只利用一顆橡皮章，也能蓋印出千變萬化的造型。先選擇一張薄紙裁剪出想要的鏤空紙型，把紙型放在想蓋印的位置上，將橡皮章一次或分次蓋印至鏤空部位都填滿，就能蓋出紙型上的圖案了。選擇的紙張若太厚，紙型輪廓邊緣會蓋不出來，但太薄的紙張也會產生印色滲透的情況，建議可使用輕磅描圖紙或可防水的紙張效果較佳。

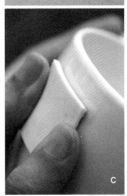

c

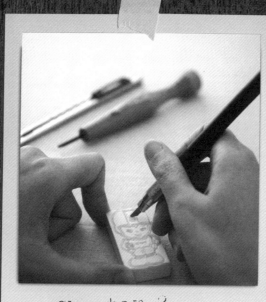

Chapter 2
一起來刻橡皮章

陰刻技法 skill

雕刻的技法主要分成陰刻和陽刻兩種。所謂的陰刻，就是刻除主體圖案，蓋印時由周邊被保留下來的部分來凸顯出圖案，陽刻則剛好相反。如果你剛開始學習刻章，挑選一個線條單純的實心圖案，並且用陰刻的方式來著手，會比陽刻章容易成功喔！

01 描圖

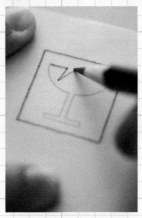

入門的第一個陰刻章，最好先找構圖單純、線條較粗的圖案來下刀。除非自己很擅長於徒手繪圖，可以直接在橡皮擦上打草稿，一般建議先利用描圖紙罩在圖案上後，再用2B以上係數的鉛筆，將圖案線條完整描繪下來後再進行轉印。

02 轉印

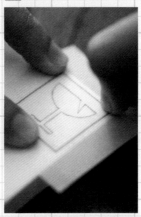

接下來將有鉛筆印的那一面描圖紙直接蓋在橡皮擦上，以指甲尖端或筆刀末端將鉛筆印刮印到橡皮擦上。轉印時描圖紙必須避免滑動，否則轉印出來的圖案會造成疊印或線條模糊，這時只好重新再描過一次圖並轉印到乾淨的橡皮擦上，不然兩層線條絕對會影響刻章時的專注力和成效。

03 裁切橡皮擦

圖案轉印完成後，為了接下來雕刻操作方便，須先將橡皮擦切成適當大小再進行雕刻。橡皮擦切下來的尺寸，最好只比圖案再略大一點即可，一方面節省橡皮擦，二方面多餘部分太多，很容易在拍印泥時沾染到，而使蓋印出來的圖案周邊不乾淨。

05 內輪廓下刀

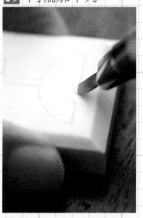

06 反向刻出內輪廓

04 刻出印章外輪廓

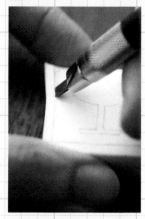

一般右手持刀時,要從圖案的左上角緊貼鉛筆線外緣下刀,角度約30°,刀尖朝向圖案外側,沿著輪廓線以逆時針方向刻滿一圈回到入刀點即可。刻到轉彎處時以左手轉動橡皮擦來配合持刀的右手,使刀鋒盡量維持在固定位置上。

◎左手持刀者:
請從圖案右上角下刀,角度和位置同上述,以順時針方向刻滿一圈,即可完成外輪廓。

接著擺正橡皮章,持刀方式不變,改由圖案內部右上角的鉛筆線內緣下刀,深度約3mm(印章愈小下刀愈淺,反之則愈深)。沿著輪廓線以順時針方向刻滿一圈。無論橡皮章怎麼轉動,刀尖要永遠朝向圖案內部。

如果印章圖案比較複雜,分成好幾塊封閉區域的話,建議先從小區域開始刻,大面積區域最後刻,雕刻過程中橡皮的穩固性會比較好。

◎左手持刀者:
請從圖案左上角的鉛筆線內緣下刀,以逆時針方向刻滿一圈,刻的過程中刀尖永遠朝向圖案內部。

重新擺正橡皮章,持刀方式不變,改由圖案內部左上角、距離鉛筆線2~3mm處下刀(距離需視情況調整,圖案愈大時距離愈遠,反之則愈近),下刀深度要能達到與第一道刀痕相交。

以逆時針方向刻滿一圈,即可挑除一圈內輪廓橡皮。請留意刻的過程中,刀鋒要盡量保持與鉛筆線平行,不要忽近忽遠會比較美觀。

依序將圖案內每一處需要刻出內輪廓線的地方都完成。

◎左手持刀者:
請從圖案右上角下刀,距離同上述,以順時針方向刻滿一圈,即可完成內輪廓。

07 鑷子夾除細部

刻的過程中，有些不容易用手指或刀尖清除橡皮擦廢屑的部分，都可以利用鑷子來幫忙夾除。刻章時，請盡量刀刀刻劃到位，如果偷懶而硬用蠻力拔除的話，橡皮擦可能會斷在不該斷的地方。而且硬拔雖然蓋印時看不出來，但目視橡皮章還是會看得到橡皮被拔斷殘留下來的蛛絲馬跡，如果你也跟我一樣追求橡皮章的完美極致，就還是請刀刀到位吧！

08 挖空中央

如果選擇的圖案有比較大面積需要挖空的話，圖片中的丸刀是很得力的助手。沒有丸刀時，一樣可以用筆刀來挖空，只是要一道一道慢慢削，比較費時費力，只要有耐心，成果都是一樣的。
所有圖案內需要刻除的部分都完成後，橡皮章即大致完成。

09 試蓋拍印泥

小時候拍印泥時，總是將印泥盒放在桌面上，手持印章去按壓，然後乾淨的印章一下子就因為施力不當而弄髒了，蓋印時也容易將周邊不該出現的部分一併蓋出來，效果大打折扣。其實只要反過來，手持印泥去輕拍橡皮章即可。除了更容易控制拍壓的力道，橡皮章哪個部位沒上到色也能一目瞭然，而且此法即使印台比印章來得小，上色也完全不成問題，是值得大力推廣的最佳上色方式喔！

10 第一次試蓋

找一張乾淨而且最好是平面沒有紙紋的紙張，進行第一次試蓋。當橡皮章蓋壓在紙上後就不能再移動，按壓時請均勻施力即可。第一次試蓋後，是檢視橡皮章是否完美的第一時機，這時可仔細檢查是否有未修除的部分，或者有哪些線條需要再進一步細修。

11 細修瑕疵

從上一張圖可看出，酒杯中央需完全挖空的部分，有一處因為刻得不夠深而被蓋印出來，這時就得再進行細修工作。但有些風格橡皮章會刻意不刻乾淨，使蓋印時可以留下這些線條質感，也是一種別具韻味的作法。

12 完成

在檢視過整個橡皮章，所有該修除的部分都完成，試蓋結果也滿意後，橡皮章就大功告成囉！

一模一樣的易碎品酒杯章，若以陽刻方式來刻的話，就是蓋印出實心的酒杯圖案。

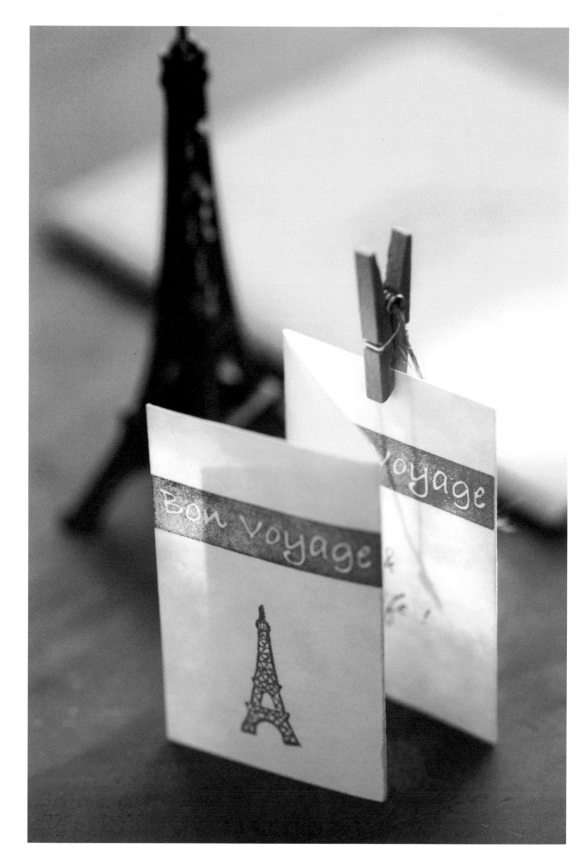

＊遠行的祝福＊

人生總少不了有朋友離開身邊，前往異鄉異國的遠方過生活。

想念起他們的時候，我會準備一份真心的祝福，包覆著珍貴的回憶，再花上一點時間細細包裝，然後帶著它去郵局，靜靜期待著祝福抵達對方手上的那一刻。我認為遠行的祝福不僅帶給收受的人快樂與勇氣，相同的，寄送祝福的人也獲得相等刻度的幸福。你有多久沒有告訴遠方的親友，你是如何地想念他們呢？

祝福語小卡

在法國遠行的朋友，就捎給他一張富有巴黎風情的祝福卡吧！將你對他的想念，寫進折折疊疊的卡片裡，然後輕輕地掛在禮物上寄出。收到後，對方得鬆開夾子展開卡片，才讀得到你完整的祝福，也是加乘過的趣味。

陰刻的技法比陽刻單純，也容易上手，而高難度的文字章，以陰刻的方式來表現，你會發現它稱得上是史上最唬人的超好刻文字章。雖然文字線條總是細密複雜又彎彎曲曲，但跟陽刻要時時留意不能刻斷，文字間又要多處鏤空的困難度相較，陰刻只需挑除文字細線部分就行了，只要文字的曲線掌握得好，羅馬字、日文字和阿拉伯數字都不容易失敗。但筆劃太過複雜的中文字還是有一定的難度，請先培養足夠的耐心、毅力和眼力後再嘗試喔！

有背景色的陰刻章，只要顏色搭配得宜，即使是單一個章，也能變化出無窮的樂趣。

We have the kind of friendship
that will last a lifetime.
Thanks for being
such a wonderful friend.

打孔郵票

從很小開始，我就喜歡自己DIY
一些現在廣稱為「手作」的玩
意。回想起來，小學時代有著集
郵美德的我，有一度十分熱中於
DIY郵票，郵票的圖案是自己亂
畫，而齒孔則是用縫衣針一針一
針戳出來的。小學的我純粹是為
了好玩而DIY郵票，而現在刻這
套郵票章，則是拿來作為禮物包
裝上的點綴裝飾。一套郵票恰恰
好從1到12月，何時寄出的祝
福，就在包裹上貼著專屬那個月
份的郵票。

小時候自己DIY的郵票早就不知
道跑到哪裡去了，而現在有了這
個郵票造型打孔器的幫忙，我再
也不必一針針地戳著齒孔。但細
小到很想用放大鏡來幫忙的英文
字，即使是陰刻也要有很好的定
力才能完成，另一方面因為字實
在太細小，使用的印泥水分不能
太多，不然印出來的字跡會被墨
水填滿而看不出字形來。

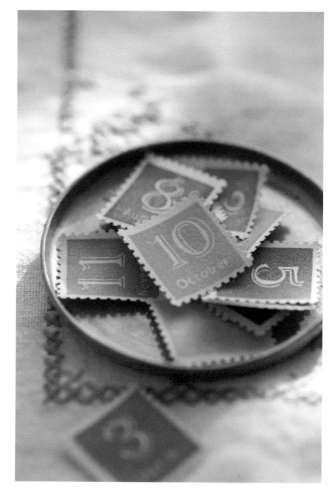

彩色布郵票

雖然郵票一向是紙做的，但換成棉布的質感更令人耳目一新喔！

這組布郵票和月份郵票章一樣是陰刻，但為了想單靠印章就蓋出完整郵票的形體，所以當初外圍這一圈細小的齒孔可是刻到頭暈目眩才換來的。那時是先切出整塊郵票章的橡皮，再一個一個半圓形齒孔慢慢地刻，因為半圓形在用刀尖挖空時缺乏著力點，所以不好施力。整個章都刻完了才體認到，寧可先刻出整圈的圓形齒孔，或者採用haru自創的S形刻法（請見P.43），最後再將郵票章從橡皮擦切割下來會比較輕鬆。有興趣嘗試這款郵票章刻法的朋友，不妨試試看！

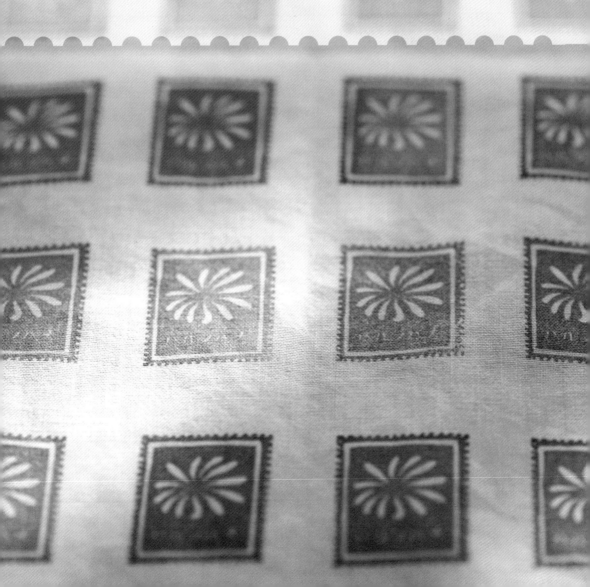

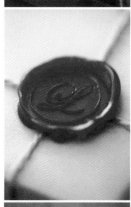
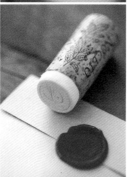

熱熔膠封緘章

我很嚮往歐洲人在寫完機密文件後用蠟封緘的神聖，但畢竟沒有足夠的動力真的去訂製一個印章，及買蠟條回來試。一直到自己開始刻橡皮章之後，這個消失已久的想法才又回到我的腦海中，而且為了材料取得的方便性，我改用熱熔膠來充當蠟條。

封緘章和一般陰刻橡皮章的刻法程序相同，唯一需要特別留意的，是下刀的深度要愈深愈好，如果刻得太淺，蓋印出來的凸字會很不明顯。封緘時，因為熱熔膠融化後的溫度需要久一點才會降溫，為了保護橡皮章不被高溫破壞，最好在熱熔膠擠出後等待十幾秒略降溫，再用沾了少許水的橡皮章去蓋印。蓋上去之後因為熱熔膠有很強的黏著性，必須等熱熔膠凝固後再拿起橡皮章，若是時間未到就硬要拔起，會產生「牽絲」的情況喔！

> 熱熔膠是我突發奇想的替代性材質，蓋好的封緘從外觀上和蠟條相差無幾，但如果希望封緘章能保久的話，還是使用蠟條比較可靠喔！

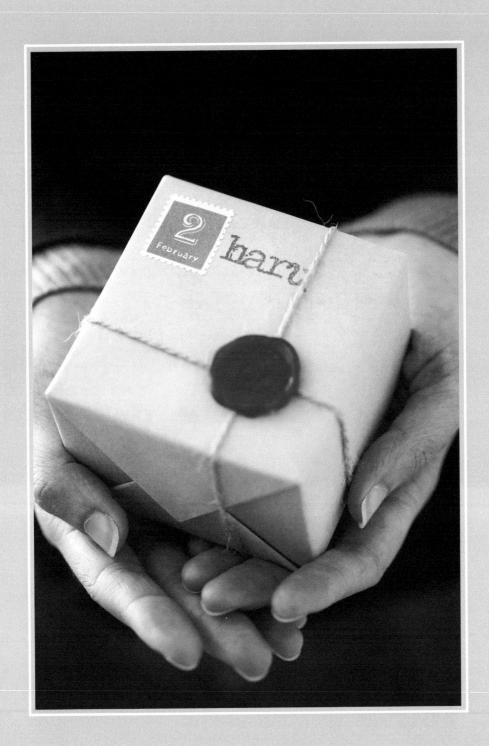

陽刻技法 skill

保留主體圖案而刻除其餘周邊部分，蓋印呈現的結果為圖案本身，稱為陽刻，也是我最常使用的刻章方式。我又將它區分為實心陽刻以及線條陽刻兩種。然而線條愈細、細節愈多，章的難度就愈高，所以線條章會比實心陽刻章難度再高得多。

01 描圖

先利用描圖紙罩在圖案上，再用2B以上係數的鉛筆，將圖案線條完整描繪下來。

02 轉印

將有鉛筆印的那一面描圖紙直接蓋在橡皮擦上，以指甲尖端或筆刀末端將鉛筆印刮印到橡皮擦上。轉印時一定要避免紙張滑動，以免轉印出來的圖案模糊。如果使用的橡皮擦表面比較光滑，鉛筆難以直接在橡皮擦上繪畫時，用轉印的方式，圖案會比較清晰。原則上還是建議先在紙上繪圖再轉印。

03 切割橡皮擦

利用美工刀將橡皮擦切割下來。切的時候盡量讓刀刃與橡皮擦呈90°垂直下刀，而且最好是一刀切下，不要來回拉鋸，橡皮章的邊緣才會平整。當橡皮章的尺寸比較大時，美工刀比較不好施力，這時建議利用菜刀來切橡皮擦比較不費力。

04 刻出印章外輪廓

從圖案左上角、緊貼鉛筆線
外緣下刀,刻到轉彎處時以
左手轉動橡皮擦來配合持刀
的右手,以逆時針方向沿著
外輪廓刻滿一圈。此時筆刀
刀尖永遠朝向圖案外側。

接著,維持持刀方式不變,
改從距離圖案右上角的鉛筆
線外約2～3mm處入刀,待
順時針刻滿一圈後,就能挑
除一圈外輪廓橡皮。

這類型的線條陽刻章,下刀
角度和深度需特別留意,以
免入刀下深或角度太大,不
小心把線條刻斷了。

◎左手持刀者:
請從圖案右上角緊貼鉛筆線下
刀,以順時針刻滿一圈後,接
著改從圖案左上角的線條外2
～3mm處下刀,以逆時針方向
刻滿一圈,即可挑除外輪廓橡
皮。

05 內輪廓下刀

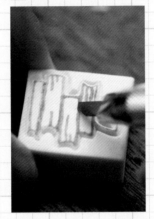

開始刻出內輪廓線。先從圖
案右上角的鉛筆線內緣下
刀,以順時針方向沿著內輪
廓刻滿一圈。無論橡皮章怎
麼轉動,刀尖要永遠朝向圖
案內部。

◎左手持刀者:
請從圖案左上角下刀,以逆時
針方向刻滿一圈,刻的過程中
刀尖永遠朝向圖案內部。

06 反向刻出內輪廓

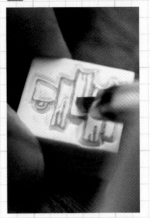

接著,改由圖案內部左上
角、距離鉛筆線2～3mm處
下刀(距離需視情況調整,
圖案愈大時距離愈遠,反之
則愈近),下刀深度要能達
到與第一道刀痕相交。以逆
時針方向刻滿一圈後,即可
挑除一圈內輪廓橡皮。

請留意雕刻過程中,刀鋒要
盡量保持與鉛筆線平行,不
要忽近忽遠比較美觀。

依序將圖案內每一處需要刻
出內輪廓線的地方都完成。

◎左手持刀者:
請從圖案右上角下刀,距離同
上述,以順時針方向刻滿一
圈,即可完成內輪廓。

07 橫切修除外部

將內部鏤空部分的橡皮擦以筆刀或丸刀修除乾淨後（請見P.32），即可用美工刀以橫切方式將輪廓外側不要的部分修除，如此一來橡皮章的表面就會很平整。但因為橫切修面比較費力也危險，而且要維持四面都在同一水平頗有難度，建議分次修切比較容易，同時也要留意勿施力過猛，以免誤傷了橡皮章或自己的手。

08 檢查細部

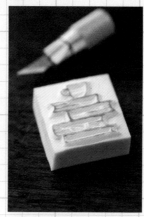

最後仔細檢查全部應鏤空不蓋出的部分是否都修除乾淨，目視都滿意後，橡皮章初步完成！

09 試蓋完成

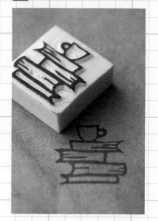

請找一張乾淨且平面沒有紙紋的紙張，進行第一次試蓋。蓋印時除了不能移動，按壓也不必過度用力，以免橡皮章某些構圖比較單薄的線條被擠壓變形。試蓋後請仔細檢查是否有未修除的部分，或者哪邊的線條需要再進一步細修微調，然後再進行修除。待所有該修除的部分都完成，試蓋結果也滿意後，橡皮章就大功告成囉！

陽刻技法進階篇

虛線的快速刻法

一般在刻虛線時，總是先刻出一條長細線，然後再一小段一小段地刻除中央的空心部分，不僅刻得自己頭昏眼花，而且刻好的線條也略嫌生硬。一開始我也是這樣子刻，雖然覺得不滿意，但也想不出別的辦法，直到我在刻杯墊圖解章時，才靈光乍現，自創了以下的 S 形刻法，此後就一派輕鬆！

01 刻出外輪廓

先將抹布章的外輪廓刻出一圈，再進行內部虛線雕刻。

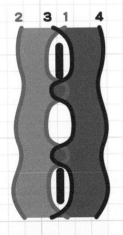

02 S形刻法

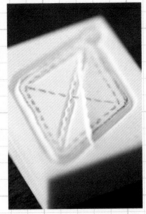

虛線部分的刻法，是以如同波浪曲線般S形一氣呵成的方式下刀。基本上按陽刻技法來下刀，但當刀尖刻到第一小段虛線尾端時，就往空白處轉刻一個小彎，來到下一段虛線頂端時再轉出來沿虛線刻，如此重複直到終點（1）。接著將橡皮擦轉向，在第一道刻痕外適當距離入刀，刻出第二道刀痕（2），挑除橡皮。虛線另一側也依上述方式入刀（3）（4），便可完成一道自然的虛線（如左圖）。

◎左手持刀者：
先刻3、4，再刻1、2。

03 完成

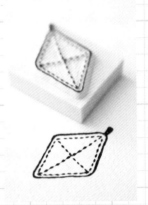

所有的虛線都刻好後，再進行鏤空部位和外部橡皮擦的修除。以此法刻出來的虛線，每段虛線形狀會接近兩頭尖的梭子狀，而不是長方形，使用在一些著重生活感的印章上會比較合適自然。重點是刻起來神速又輕鬆喔！

陽刻技法進階篇

細長線條的挖空訣竅

剛開始刻線條陽刻章時，免不了會因為下刀太重而刻斷了線，尤其像椅子章這種充滿許多細長的挖空線條時，更是令人苦手。一般在刻橡皮章時，習慣依同一方向（全部順時針或全部逆時針）將四邊要修除的地方漸次刻除，但遇上這種要挖除的部分是長細線條時，在修除最後一道長邊時，橡皮擦容易因為即將刻落而跟著刀鋒搖晃，這麼一來線條就不夠乾淨俐落，所以在刻這類的細線條章，記得要先刻出兩道長邊（圖a），最後再刻除頭尾兩個短邊，這麼一來橡皮擦就不會因為失去固定而產生搖晃。而要夾除橡皮擦時，只要稍用力壓捏一下，被刻落的部分就會自動翹起（圖b），此時便可用鑷子輕鬆夾除。

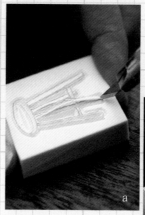

小章的穩固祕訣

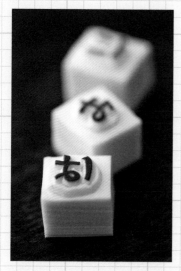

在刻諸如字母章等以細線條為主的印章時，除了怕一不小心把細線給刻斷了，修邊更是一件累人的事。其實當我在刻這種小章時，大部分會採用以下的「兩段式修邊法」。

所謂的「兩段式修邊」，以字母章為例，是指在刻出字母線條之後，先進行淺層的修邊（大約2~3mm），此為第一段。接著，在字母外圍順著輪廓再用刀鋒向外斜切出一圈（下刀深度約5~6mm，印章愈大下刀就愈深），然後再進行第二次深層的修邊，此為第二段。

分兩段式的好處，一來是方便修邊，二來也是增加線條底部的穩定度，而兩段式修邊也可以在蓋印時，邊緣不易沾染上印泥，印章的細線條在保存時也比較不會因碰撞而斷裂。下次刻小章時，不妨也試試看喔！

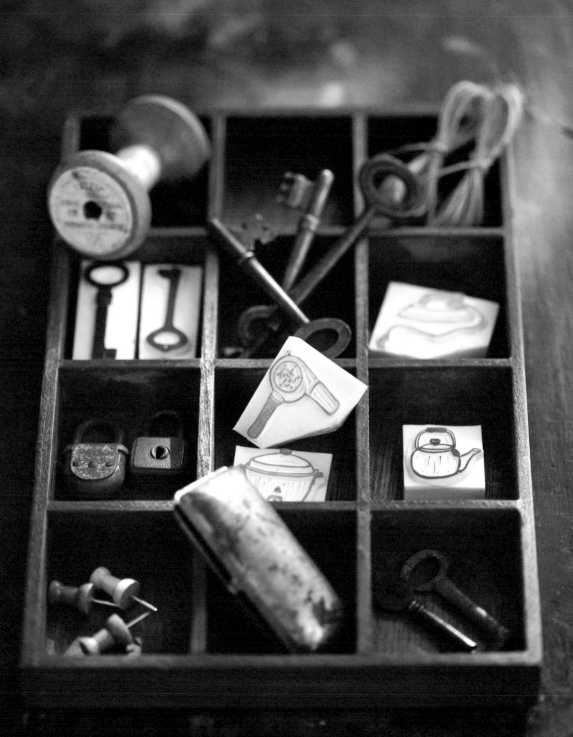

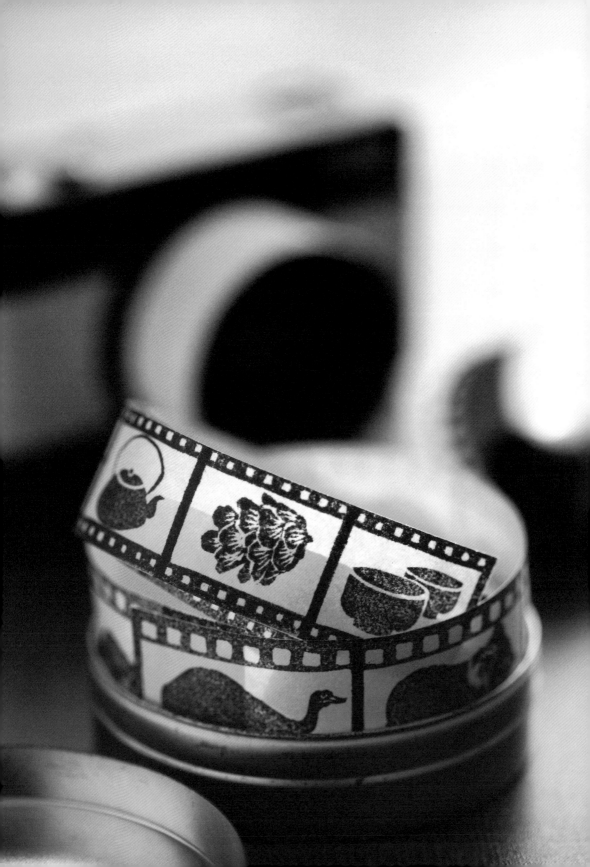

＊旅行的回憶＊

到遠方去旅行，總是能為自己帶來許多美好的回憶與生活上的勇氣。旅途中遇到的，不論是親切的帶路人，還是小餐館的老闆娘，一個人靜靜走在路邊撿拾的秋楓或橡實，甚至是躲在巷子裡卻願意大方讓人撫摸的貓咪，還有那股特別清新的微風，都是令我久久無法忘懷的回憶。三不五時，我會在腦海中自動播放起這些記憶片段，而當這齣小小電影散場時，自己的心靈也彷彿遠行了一遭，所有記憶永遠都是那樣地美好而鮮明。

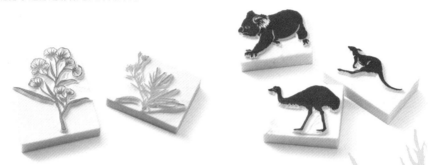

剪影膠卷

我很喜歡剪影章再套上底片輪廓章所蓋印出來，仿如真的膠卷般的效果。空白的底片章連續蓋印成長條後，再套上不同主題的剪影章，就是最特別的生活回憶。

這組以剪影方式呈現的章，也屬於陽刻的一種。因為要刻除的部分很少，所以算是陽刻章裡最好上手的類型。對於線條型的陽刻章還沒有把握的朋友，建議先從這類實心的陽刻章開始練習，只要主體的輪廓線可以刻得滑順俐落，動物章的眼睛及毛髮細節在刻的時候多加留意，幾乎就不成問題。

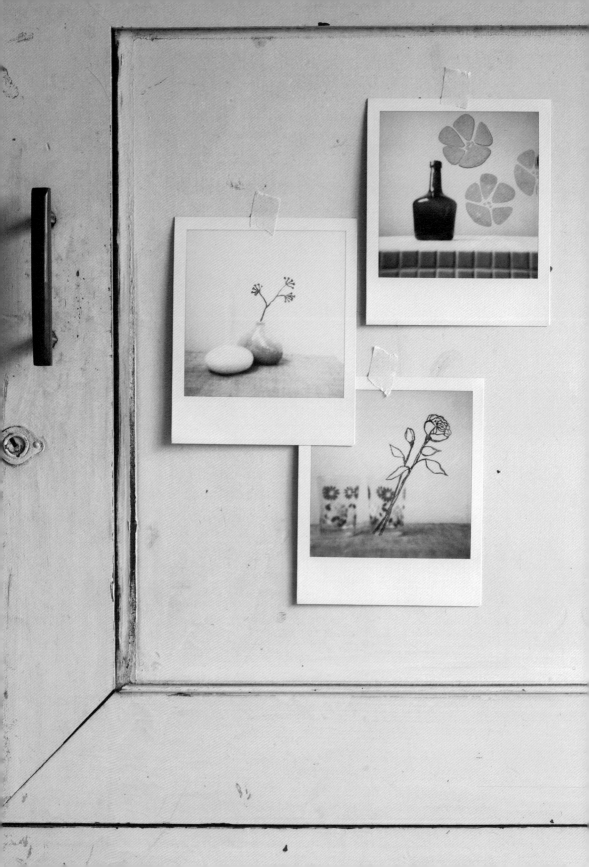

花朵章照片

將旅途或生活中隨手拍下來的照片，在留白處蓋上印章，就成了一幅意境獨特的小繪畫，無論是貼在牆上自己欣賞，或者製成明信片寄送給朋友，都是創意十足的印章雜貨。

適合蓋章做特效的照片，最好選擇空景以及色調不鮮明的照片，蓋章後的效果才會比較突出，構圖也不會太過雜亂，例如天空、白牆或黑白照片。另外因為照片的表面很光滑，必須使用油性印台才不會掉色。油墨印台的顏色比較偏螢光，如果希望印章蓋出來的色澤不要太濃艷，可以將沾好色的印章先輕輕蓋在其他白紙上吸去部分油墨，再利用印章上的殘墨來蓋印照片，就能製造出如圖片中那般淡雅的色澤。

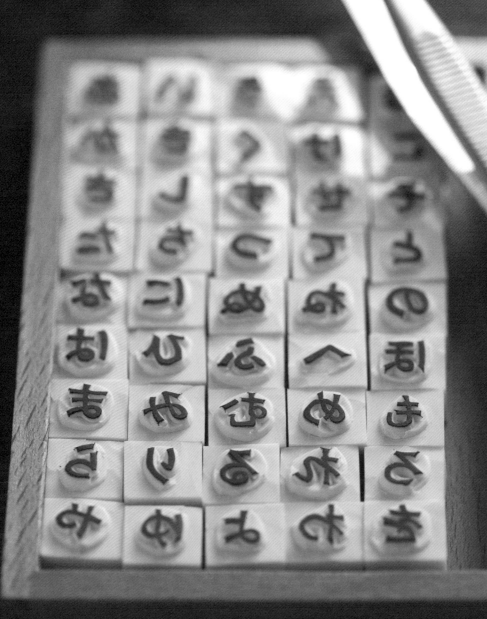

＊手動活字印刷術＊

記得在小學的那個年代，總是不時的聽到人們興奮、喜悅的說著自己的文章被刊登在報章雜誌上，而當時所謂一字一句都是用鉛字排版印刷出來的獨特感，就這麼一直印在我幼小的腦海中。等到時隔多年，當自己進入出版業成為一名編輯後，卻早已錯過了鉛字印刷的年代，於是不甘寂寞的我，就開始了用橡皮章刻字蓋印的時光。

關 於 活 字 章

所謂的「活字」，就是要一字字分開，蓋印時才能創造出無限大的可能。

一般入門的文字章，幾乎不是英文就是阿拉伯數字，因為應用度和辨識度最高。但文字章終究是要排列在一起的，所以我特別注重每顆章的尺寸大小要一致，這樣排成一盤才會整齊美觀，而且覺得自己手寫的字體總是大小不一，於是就先選擇電腦裡喜歡的字體下手。

利用Word、Excel或排版軟體，先把字都打出來，並加上同等大小的四方形外框後列印。描字時記得一起把外框描下來，轉印後依外框線來切割橡皮擦，就能使每個文字章大小都一致。如果還不擅於刻太細小的線條，只要選擇自己能接受的字級大小來刻就可以，否則過分地要求自己，眼睛可是會痛苦萬分的，這點要多加留意喔！

刻好了一組又一組的文字和數字章，當然就是要來好好地運用一下囉！除了像小時候的老師一樣，拿來蓋印學生成績、日期之類的，再加上一點點的想像力，字母章和數字章就能變得活潑有趣！接下來，就讓我們一起開始來手動印刷吧！

abcdefghij
klmnopqrs
tuvw
xyyz

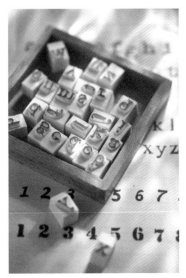

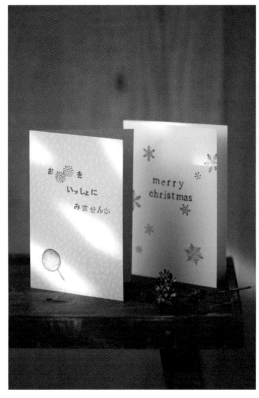

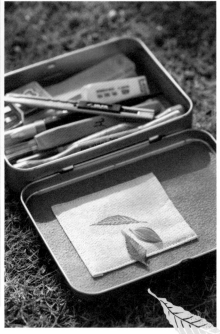

問候卡

製作卡片時，文字章是最好的幫手。配合不同時節蓋印出你想表達的祝福語句，再搭配一兩個圖案章點綴，就是一張素雅大方的問候卡。無論是Happy Birthday、Merry Christmas或者是Valentine's Day，還是要問候異國友人新年好，把你想表達的話語，透過小小的字章，一字一句地蓋印出來，相信收到這張充滿溫情卡片的人，一定都會感動不已的。

卡片在蓋印文字章之前最好先在另一張紙上打好草稿。為了能在蓋印時，文字高低水平相同，在刻印時就要留意讓每個字章底部的留白間距都一致，這樣蓋印時只要底部靠齊基準線就能輕鬆蓋印了。

英文手提袋

文字章蓋印到現在，覺得最有成就感的，就是將自己的想法蓋印在自製的手提袋上。或許是HANDMADE、ORGANIC，也可以是LOVE、HAPPY或THANKS，只要是你想要表達的，統統都能蓋在袋子上揹著出門去。如果不方便自己車縫，無印良品也買得到素面的胚布手提袋，材質雖然薄一點，但用來蓋印卻十分方便喔！

因為自己辛苦車縫的手提袋，總是怕萬一沒蓋好就毀了，所以建議蓋印前可以先拿一張同尺寸的白紙來試蓋定位。滿意之後要正式蓋印時，如果希望文字整齊排列，不妨先用水消筆在袋面上打好格線或草稿定位，等到蓋印熨燙定色後，再噴水去除水消筆的痕跡便可。

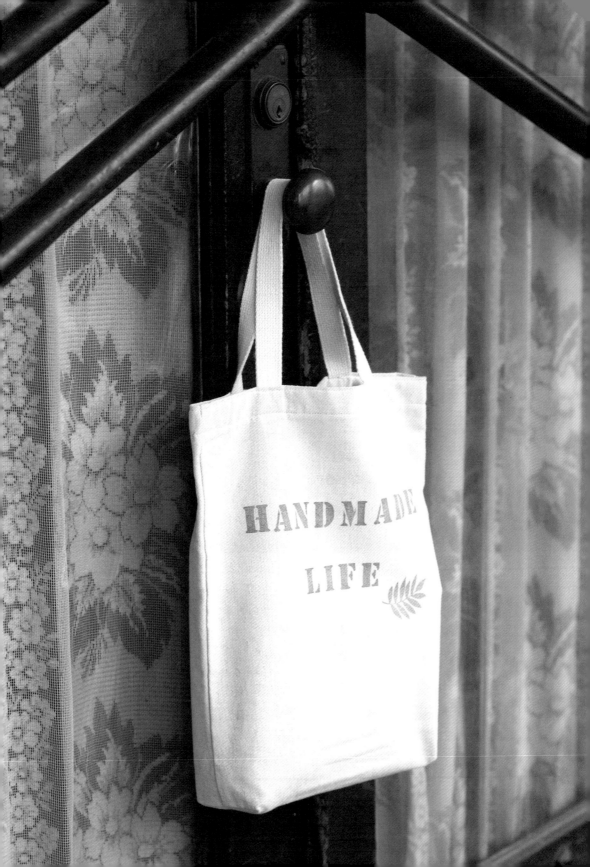

＊就愛懷舊老東西＊

很難得的，我們家四代以來一直住在台北市最懷舊的地區，不曾搬離。幼年扶著學步的紅磚牆如今還在，現在客廳那隻還在轉的老電扇，是母親生下大姐那年買的；門廳上的金漆雖然有點模糊了，但還是會讓我想起阿祖蓋這棟房子時的心情，以及對後輩子孫的期許。因為從小到大觸目所及，都是些歷史久遠的老東西，所以很自然的，就想把生活上的點滴化為刻章的題材。

用一種回憶的心情，刻下從小到大的生活記憶，我認為這將會是最令自己珍惜的作品。

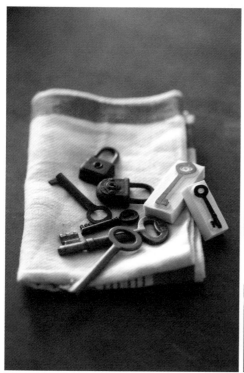
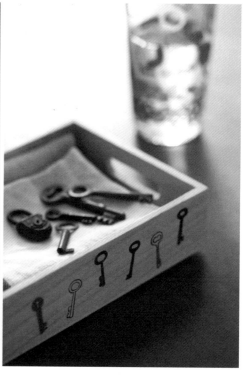

老鑰匙木吊牌

我手上一直保留著幾把從祖母留下來的老鑰匙。一把是舊衣箱的，一把是古董發條鐘的，其他幾把可能是早已被丟棄的老書桌抽屜鑰匙。現在的鑰匙都是機器打的，要幾把有幾把，我總覺得冷冰冰的。但家裡這幾把很有歲月痕跡的鑄鐵鑰匙，造型古典且優雅美麗，讓人忍不住想用印章把它的形影複製下來。

細心琢磨地刻好一把老鑰匙，蓋印在工藝用木片上，裁切成適當長度後，刷上復古色調的保護漆，打洞、穿繩、串起，就是別具韻味的鑰匙圈吊牌。

老鑰匙都是鑄鐵或黃銅等金屬材質，以實心陽刻技法較能呈現金屬沉甸甸的質感。如果在凸起處刻出一道反光，蓋印出來的效果會更逼真。若以線條陽刻方式來刻的話，則較具可愛感。

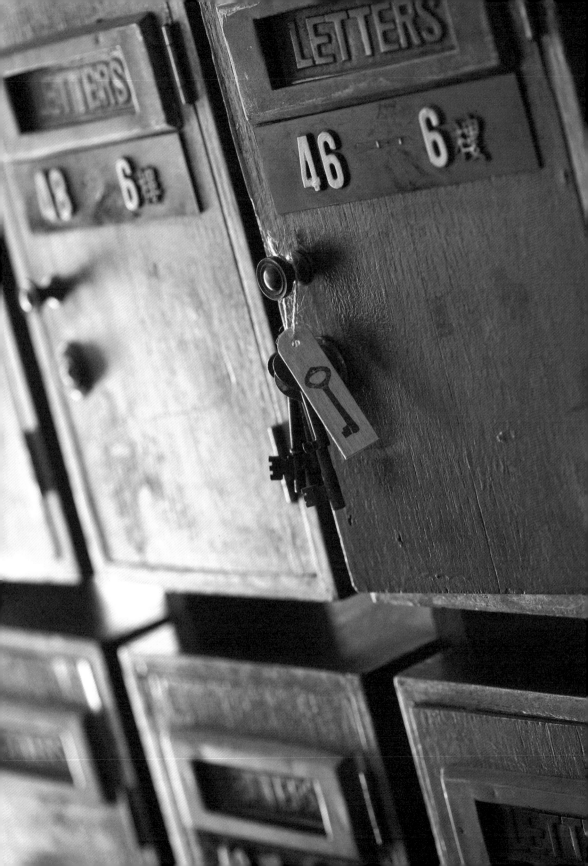

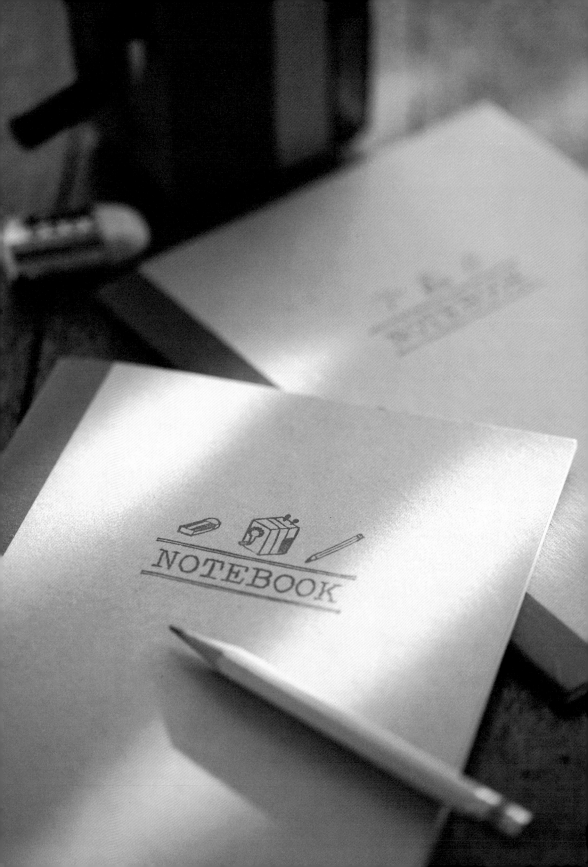

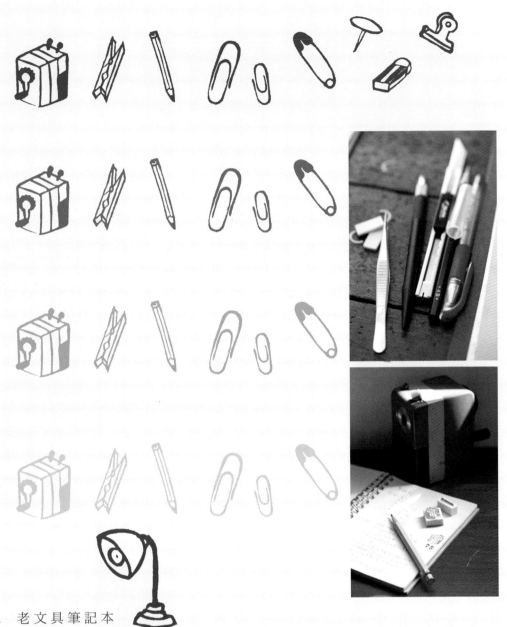

老文具筆記本

以我的工作性質及個人興趣而言，筆記本、橡皮擦等文具是絕對不能離手的用品。回頭看看身邊的這些文具，雖然有的也是造型新穎，但經常使用著的鉛筆、圖釘、迴紋針，卻盡是些百年不變的經典。因為天天都在使用著，所以把它們刻成小小的印章，讓這些造型復古又帶著一點小笨拙的文具，可以隨時出現在我的筆記本、便條紙上，增添一點生活樂趣。

因為印章尺寸非常小，而且線條表現以陽刻為主，為了讓印跡清晰不至於沾了印泥就糊成一團，在描圖打草稿時，線條也要盡量尖細，雕刻的橡皮擦硬度和韌度愈高愈好，才不會一刻就斷。

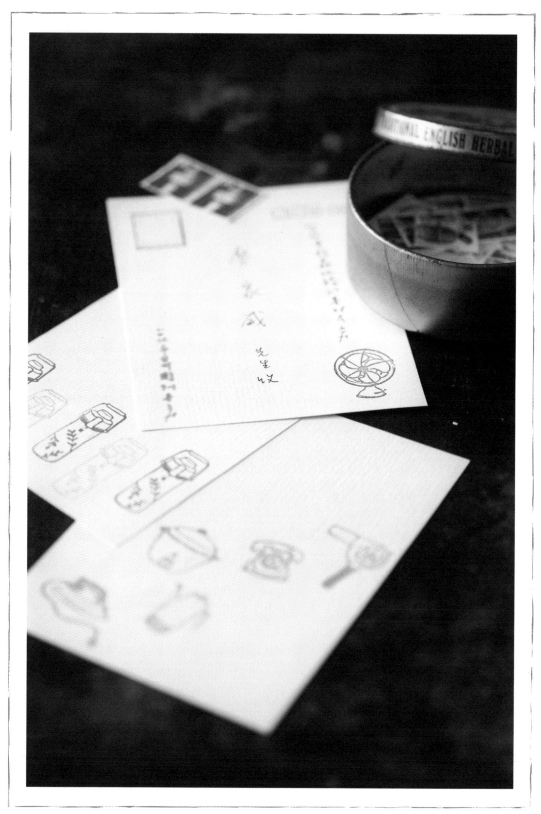

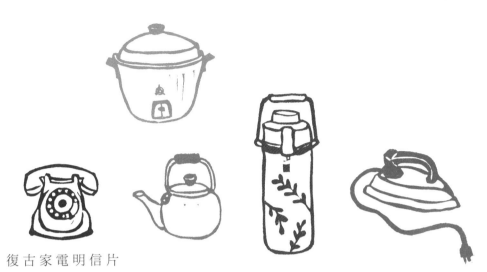

復古家電明信片

一直覺得自己出生的七〇年代是個美好的世代。生活淳樸自然，英文歌曲雋永動聽，就連當時出廠的電風扇、熨斗、熱水瓶等小家電，如今看來也顯得格外有型有款。

因為從沒搬過家，所以每次大清掃的時候，總是可以從家裡的某個角落找到令人懷念的物品。可能是一落印有黑松汽水、可爾必斯的老玻璃杯、厚實的陶瓷碗盤，或者是重得要死的電熨斗、電水壺、插頭壞了的大同電鍋……，當我擦拭著這些蒙塵的家電舊物品時，心裡也懷念起童年的那段美好時光。想要用另一種型式來保留這些珍貴的記憶，所以，我決定刻一系列以懷舊為主題的印章。

列出了最有感覺的幾項家電用品，然後開始拍照、繪圖。為了表現出物品的復古懷舊感，我選擇看著照片並另外素描在紙上的作法。直接將照片列印出描圖也是可行，但過於精準俐落的線條反而會使圖案失去味道，所以這系列印章我特地保留了一點手繪的質感。懷舊的手刻章，再搭配橄欖綠、土耳其藍、磚紅、黑、灰等復古色調來蓋印，寫在明信片上的一字一句，似乎又能回到當年的那段時光。我很珍惜這個年代的老東西，因為它們就是我的童年，而你心中最美好的回憶又是什麼呢？

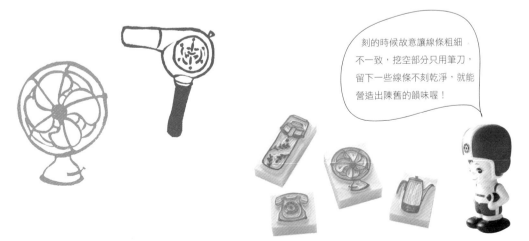

刻的時候故意讓線條粗細不一致，挖空部分只用筆刀，留下一些線條不刻乾淨，就能營造出陳舊的韻味喔！

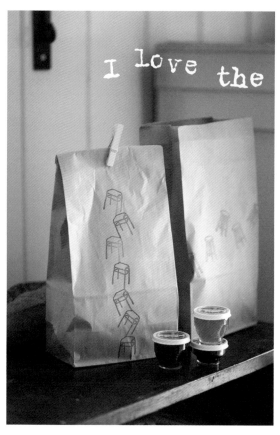

I love the antique things!

請試試最沒壓力的
自然系刻法吧！

椅子章紙袋

古早時候的椅子，無論是圓凳、方凳或靠椅，由四支椅腳構築而成的簡單線條，就是別有一番韻味。家裡從小使用到現在的實木圓板凳，是我刻的第一個椅子章。跟復古家電章一樣，打草稿時特地不依著照片線條做精準描繪，反而用6B鉛筆輕輕快速地繪出輪廓，如此就能得到一張線條自然不造作、轉印時又不會過淺的草稿。

比起每條線都必須大小一致的印章，這類型線條粗細不一致的章反而容易刻得多，因為究竟是下刀不穩還是刻意留的粗細，光看蓋印結果其實不太分辨得出來，而且下刀速度可以快得多，成就感也較大。所以建議各位新手們，如果不想給自己太大壓力的話，不妨盡量以這種自然系刻法為訴求吧！

古物束口袋

因為需要一個放東西的隨身小袋子，於是找了塊略有厚度的棉布縫了個束口袋。素白的袋子總需要一點什麼來裝飾，所以我蓋上有著復古造型的果汁機章，加上一排歪斜跳動般的文字，還是一貫的素簡風格。在蓋印活字章（就是字母章）時，因為要讓每個獨立的字母蓋印在同一水平，難度和失敗率都很高，所以大部分我會刻意蓋得上上下下，視覺上不僅活潑有律動感，就算真的蓋歪了也不容易被識破。

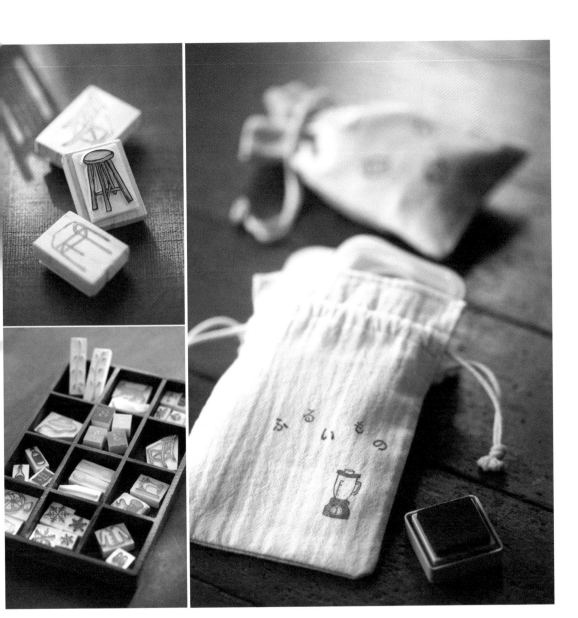

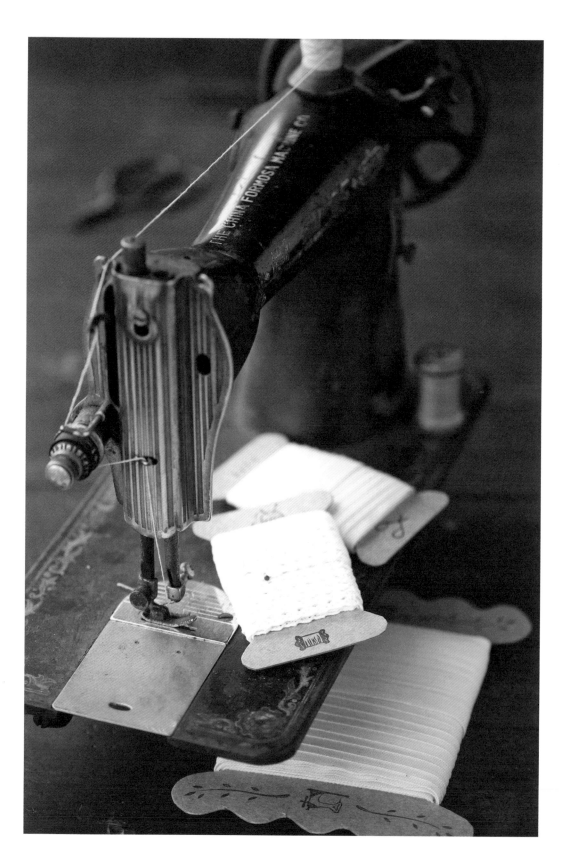

＊ 我 的 縫 紉 時 光 ＊

小學時期的我，就很愛縫縫補補亂做一些什麼，回想起來，可能跟那時候媽媽為了貼補家用，接了不少各種類型的家庭代工有關吧！國中、高中及大學，每個階段的手藝課我都留下了一兩件自己很喜歡的縫紉作品，但開始踏入社會工作後，忙碌的生活卻讓我中斷了與縫紉的連結。直到半年前買了一台縫紉機，我的生活才又開始有了布作的溫暖。

親手縫紉的東西，就算不如市售品那般完美，但卻給人一種窩心的溫暖感受。對我來說，縫紉的時光總是那樣的單純而美好，而且還隱含了自己一路成長的各種印象和記憶。希望現在身邊的這台縫紉機，也能陪伴自己走過未來數十年的人生，縫紉出各式各樣的美好回憶。

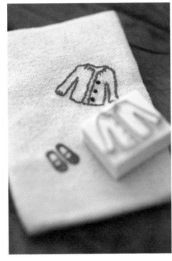

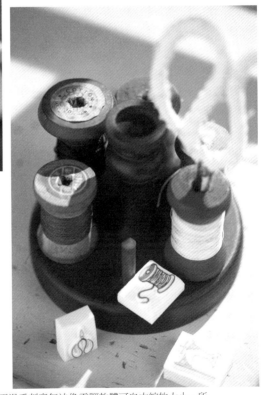

縫紉章織帶捲板

提到縫紉，各種蕾絲、織帶、繩帶等，是少不了的素材之一。收納的木捲軸價格不菲，不如就自己來DIY捲板吧！

按著織帶的長短，裁出不同大小的紙板後，突然覺得紙板的頭尾缺了點什麼，於是找來了很久以前刻好的裁縫機、線軸、剪刀、針插等縫紉主題章，剛好大小適合，再補刻個萬用的花邊圖章，haru牌特製織帶捲板就大功告成了！

各種縫紉主題的小印章，尤其各種縫紉用具的造型都很獨特又討喜，對於喜歡縫紉的我來說實用度極高。不過手刻章無法像電腦軟體可自由縮放大小，所以在下手刻之前，可以先設定好未來印章可能的蓋印尺寸，否則要用的時候才發現大小不合，可是會揪心肝的喔！

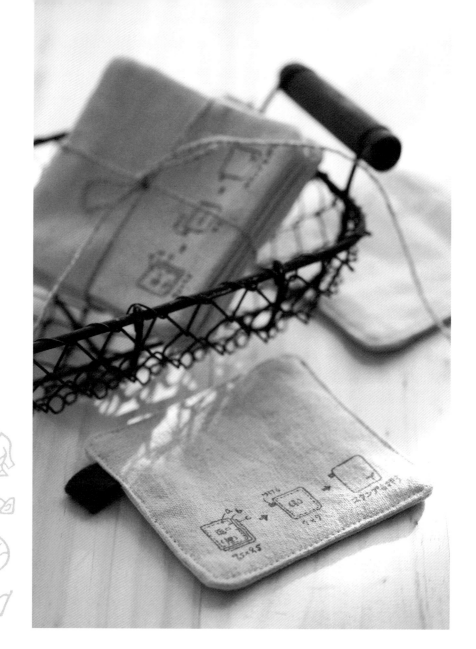

圖解章杯墊

把杯墊的作法畫成步驟圖，刻成圖解章蓋印在杯墊，算不算是一件瘋狂而有趣的事呢？

本來是想刻出一整頁的手藝書步驟圖做浮水印底紋效果的，但除了被朋友們視為莫名其妙外，真正開始翻找圖案時，理智告訴我還是停手對身體健康比較好。後來，在參加網路上的聖誕節禮物串連活動時，我設計了這款素雅的杯墊，數個月後，圖解章的構想才又被重新喚醒。

因為個人生性實在龜毛，即使是趣味性大於功能性的圖解章，我還是希望它能盡可能的富有意義，所以該有的文字也只好抖著手標示上去，以磨練刻功。如果也有跟我一樣對刻章癡狂的朋友，想一試圖解章的魅力，建議盡量找線條單純且文字少的構圖，才不會太虐待自己喔！

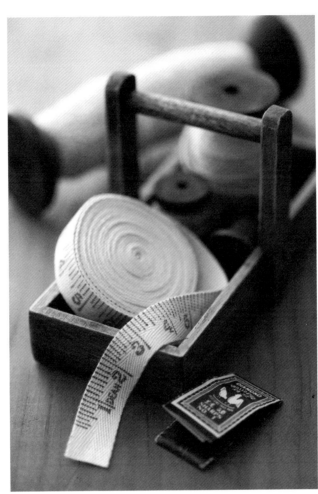

布尺章織帶

手邊有一條舊到不行的布尺,除了用來測量各種東西的長度,小時候媽媽還會用這條布尺幫我們幾個小孩量身高。近來,發現布尺款的織帶也熱烈的從日本流行起來,夾雜著回憶與奢想,我決定自己動手刻一條布尺章。

拿著布尺觀察了一下,公分刻度太細小太折騰人,英吋刻度又鬆到失去美感,雖然一直想刻一條具有實質功能性的布尺,但認真思索了幾秒鐘後,我還是決定把英吋影印縮小到最符合美感的尺寸,純粹成為裝飾性的布尺就好了。一次刻齊1~10的刻度,然後成為可以連續蓋印的布尺章,找一條棉織帶,蓋著蓋著就成了以假亂真的布尺。

描圖的時候,布尺刻度的上側長度請記得要留得長一些,並以印章下端靠齊織帶底側來蓋印,印出來的布尺才不會歪斜,上端才不會有空白的尷尬狀況發生。

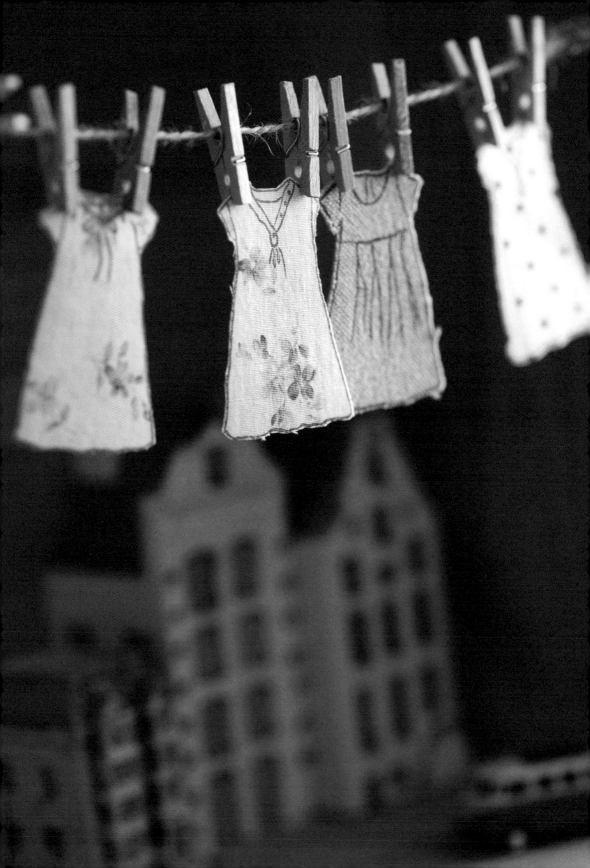

洋裝章小衣服

輕柔蓬鬆的一件式洋裝，一直給人一種小女孩般的純真感受。雖然自己已經到了不適合裝可愛的年紀了，但像這樣的小洋裝章，對我來說還是有著無窮的魅力。

以衣服為主題的章，尤其是要表現衣服的柔軟質感時，描繪圖以及下刀時的力道也要同樣的快速輕柔以求自然。衣服的打摺處以及布料的垂墜質感，也是衣服章值得表現的重點。還不擅於自己繪圖的朋友，從百貨公司DM或服裝雜誌等型錄來選擇適合的款式描圖，保證不會令人失望。

刻好的衣服章雖然直接蓋印在紙上就很可愛，但直接蓋在布料上顯出衣服真正的柔軟質感，更令人感到驚奇。為了避免布料在剪裁時虛邊，可以將蓋好章的布料加上紙襯熨燙，再用剪刀修剪出衣服的外形，用來製作卡片或禮物裝飾，絕對令人愛不釋手。

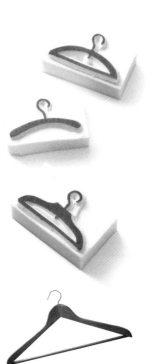

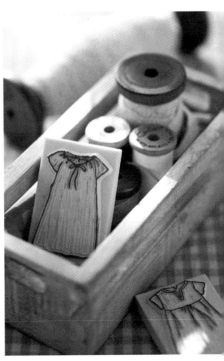

雪花塔針插

一直很喜歡將不同材質結合在一起時所創造出的那份驚奇感。當輕柔的雪花飄落在烤模上，
就成了一顆顆蛋塔般的針插。這款結合了我至今人生中三項最愛的興趣──縫紉、刻章和烘
焙所創作的雪花塔烤模針插，是送給一直鼓勵支持著我的網友們的聖誕禮物。

雪花結晶雖然看起來構圖單純，但如果希望雪花線條纖細有加，就必須要有很好的眼力和穩
定的手感才有辦法完成，屬於難度極高的印章。為了要有豐富的視覺效果，我習慣使用兩至
三款不同的雪花，再搭配兩種不同深淺的藍色印泥來蓋印，畫面就顯得生動有層次了。

針插一旦做好了就無法再蓋
章，所以請先在布料上蓋好
印章，再塞棉製成針插喔！

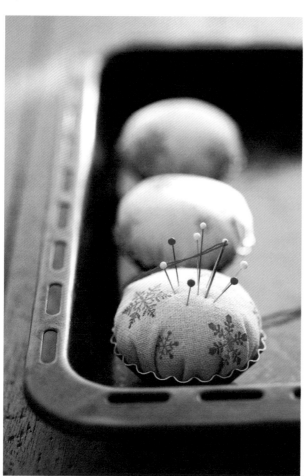

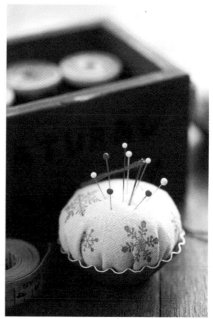

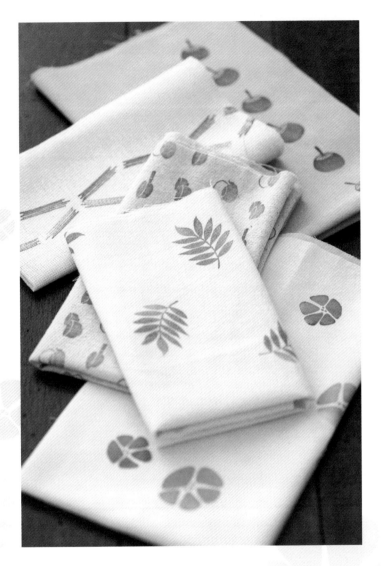

印花布料DIY

喜歡縫紉拼布的朋友，一定知道日本印花布花色絕美，但價格也一樣美得讓付錢的手不禁要顫抖起來。當我開始刻到第五、六個印章的時候，就決心要刻章來自己印布，說給同事們聽，每個人都瞠目結舌。這個想法因為工作忙碌，被我擱置了快兩年，如今才有時間印個幾塊來用。

自己印布聽來似乎工程浩大，但除非是要用來裁製衣服，不然手帕般大小就夠拼布或縫製布小物了。

至於為什麼一定要印出一塊布，而不是做好東西再蓋章？此舉除了純粹是為了完成自我夢想，先印成一匹布再來裁縫，蓋章的部位可以完全不受限制，即使接縫處也不成問題，製作出來的布小物在花色呈現上也會更加自然。

你也想追求純然的DIY精神與自創風格的獨特感嗎？那麼不妨自己來設計印花布吧！

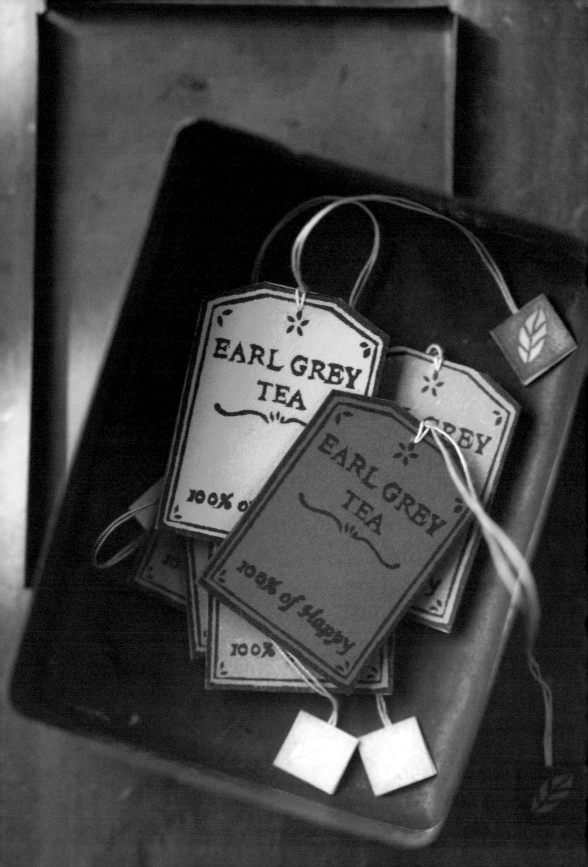

＊美食與生活＊

我在選擇刻章題材時，總是以自己生活上最密切相關的興趣為優先，所以一系列關於烘焙、鍋具、食物等的小章，便很理所當然地一鼓作氣成形了。

大學唸了餐飲管理之後，我才開始對料理熱中了起來。我的大學生活很有趣，當別人埋首在算會計寫程式背法條的時候，我和同學們卻忙著買菜煮飯做點心，雖然考試時壓力也不小，但樂趣總是比較多一些。畢業後，我的工作一直跟美食脫不了關係，也因此認識了更多對料理有專業研究的同事及工作伙伴，再加上住家附近的舊圓環，曾經是台北市小吃美食的匯集地，我的生活已永遠與美食離不開關係。

茶包章吊牌

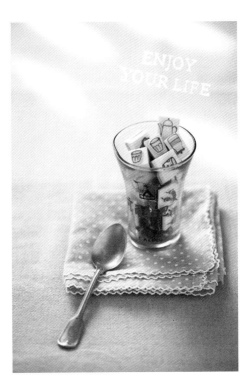

小時候有很長一段時間，家裡是幫忙做茶包代工的，課餘時候我很熱中於幫忙綑茶包，所以對於茶包有著一種特殊的情感和回憶。即使是創作雜貨，我還是希望能和自己的興趣有著高度的結合，所以在構思設計這個紙吊牌章時，就拿了最愛的伯爵紅茶來做範本。

偽裝成茶包讓人分不清真假的吊牌，蓋印在茶包慣有的紅、黃、綠色的美術紙上，頂端再縫上吊牌繩結，不管是用來裝飾或當作立牌、小卡片，都是令人驚喜的創意。

茶包章愈是逼真蓋出來的效果愈好，優雅的英文字型就成了最困難的挑戰。茶包外輪廓的線條最好刻得細緻筆直，才不失茶包應有的古典。先完成英文字等細部的雕刻後，再一鼓作氣修除中央要挖空的部位，但請記得力道要小心控制，才不至於施力過頭挖壞了細緻的外輪廓線或英文字喔！

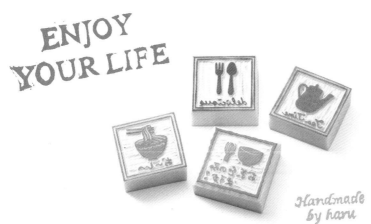

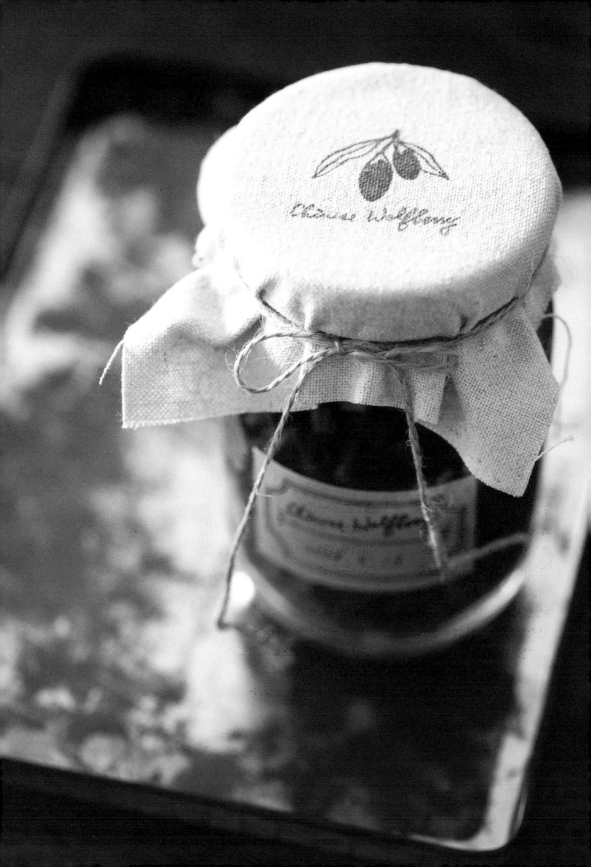

Dried apricote

收納瓶罐標示章

我一直有個囤積材料的壞習慣,包括各種筋度的麵粉、奶油、蘭姆酒、義大利麵條、水煮番茄罐頭、水果乾、肉桂粉……等各式各樣的材料,不時堆滿家中各個角落。而為了要能良好保存這些材料,我又買了無數的玻璃瓶罐來收納,乍看之下真是有一種沒完沒了的感覺。

為了增添瓶罐的美麗與樂趣,空檔時就挑一些容易表現的刻章題材,來製作瓶蓋的布標。食物加上英文是最完美的標示搭配,瓶身的標籤再寫上購買日期或保存期限,就能革除自己總是用嗅覺來判斷食物是否過期的壞習慣。

如果想呈現較自然的生活感,英文字採用自己的手寫字會比電腦字形來得更有韻味。而且草書的線條流暢自然,與其說是刻英文字,更像是在刻一連串有粗有細的曲線,所以即使有點瑕疵也不容易被發現,和電腦字體相較之下容易刻得多。此外,因為是蓋印在布紋粗的麻布上,所以圖案以實心陽刻為主的印章蓋印效果較佳,同時也是學習如何分配圖案陰陽刻的好機會喔!

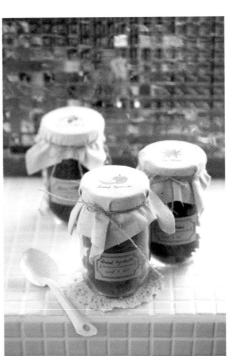

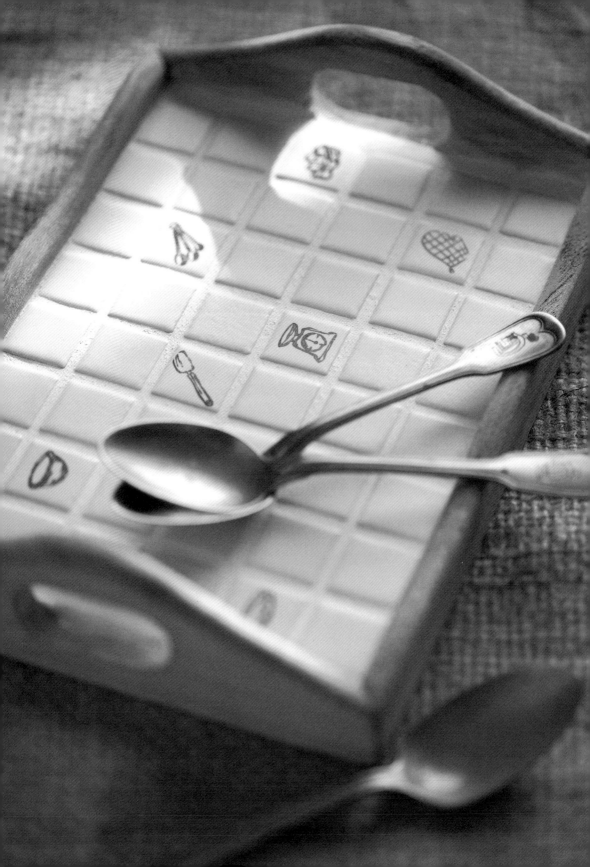

烘焙章托盤

這系列的烘焙章，是我刻章以來首度挑戰素描手法的手繪印章。剛開始學刻章時，線條總是無法粗細一致，所以一直希望終有一天我刻的章可以乾淨整齊、完美無瑕。大概刻到第13號作品洗濯章時，我真的辦到了，拿印章給同事們看時，大家都驚呼說：「這簡直是機器刻的！」聽見同事們把我與電腦刻章列於同等級的讚美，雖然很得意，但心底卻升起手工刻章是不是應該要更自然一點才有人味的迷惘？因為我真的很怕自己到後來成了電腦人在刻章。

一段時間後，我開始在繪圖或描圖時以素描的方式來打稿，試著刻出鉛筆自然的素描痕跡，對我而言很有感情的各式烘焙工具，就成為考驗自己的第一章。因為是素描式的圖稿，所以同一部位的鉛筆線會多重相疊，刻意留下的多層次筆觸，是這系列烘焙小章在刻時最難清楚辨認陰陽的地方。除了必備的耐心之外，我都是先刻出外輪廓，緊接著把細部線條交錯最紛雜的部分刻好，再來修除大塊面的部位，這便是線條複雜小章的最高刻章原則囉！

蓋印在馬賽克磁磚時，因為磁磚表面已經上了釉，所以蓋印時容易打滑，要特別留意蓋印按壓的力道不要太大，以免印糊或滑走。

我的姓名茶杯

家裡的杯子全都長得一樣，不如就幫全家人的杯子都蓋上名字或者特別的圖案，這麼一來就能輕鬆認出哪個才是自己的了。

因為市售的杯子都上過釉，油性印台只能讓圖案暫時印在瓷器或玻璃表面，用指甲刮或擦洗仍舊會掉色；若想要讓印章圖案永久保留，就得使用專門的陶瓷釉料。但因為釉料質地濃稠，印章圖案太過繁複細緻，以及大塊面的實心陽刻章都不適合用來蓋章，原因是前者釉料會填滿印章縫隙，而使蓋印出來的圖案糊成一片；後者則是會使蓋印更容易打滑，並造成有紋路的表面。適合蓋印、效果也最理想的，是構圖單純的線條陽刻章，所以如果想嘗試在瓷器或耐熱玻璃容器上蓋印圖案的話，請記得選擇尺寸小一點的單純圖案會比較容易成功喔！

進口陶瓷釉料可至大型手藝店購買，蓋印後需等待24小時，再進烤箱以150℃烤約35分鐘即可。

大稻埕美食地圖

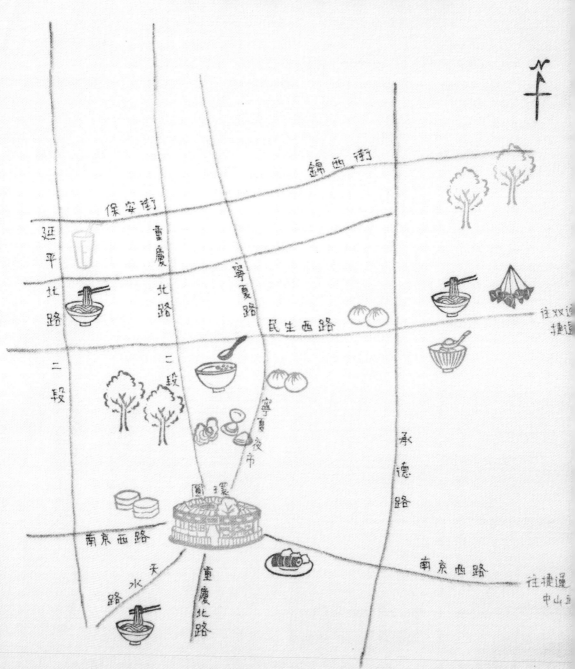

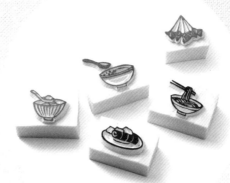

大稻埕美食地圖

因為太熱愛我居住的地方，我總是向同事朋友強力放送這塊舊社區的美好，不僅年年帶同事團陪逛年貨大街，偶爾週末工作空檔也會舉辦大稻埕美食之旅。

所謂的大稻埕美食之旅，通常是由中餐開始吃起，一直到晚餐後宵夜結束。由我帶隊一路從阿國切仔麵、意麵王、龍緣滷肉飯、小巷亭壽司等中餐吃起，下午是木瓜牛奶、古早味傳統豆花等甜點行程，晚餐再繼續前進到寧夏夜市大啖蚵仔煎、上海生煎包、阿桐阿寶肉粽肉包等美食，意猶未盡時晚上九點的宵夜再走到雙連圓仔湯品嘗燒麻糬。我們就以舊圓環為中心點，在幾條滿布美食小吃的馬路上走過來又繞過去，吃上一整天。吃吃喝喝的一天，大夥聊著生活上的趣事，嘴巴不是說著就是吃著，從沒停下來過，回家時，每個人也總是撫著肚子大喊快撐破了。所以我便興起了蓋一張美食地圖的念頭，打算以後每次出團時都要揮著這張小旗子。

美食小圖章並不難刻，也不需要什麼特殊的技法，只要投入自己的熱情，完成後便是滿滿的一張美好回憶。如果你覺得美食地圖的規模實在太浩大，其實相同的構想也可以用另一種更簡單的方式來呈現，例如為自己的公司或店鋪刻出簡單的位置圖，蓋印在名片背面除了具有實用性，別出心裁的作法保證令客戶永遠忘不了喔！

木刻技法 skill

不同材質的素材，所刻印出來的感覺都是不同的。橡皮章因為深具彈性，刻印的感覺流線滑順，但早期版畫多利用木板來雕刻，蓋印則具有獨特的線條感。但只要掌握住木板雕刻的精神，就算是橡皮擦也可以模仿出木刻版畫的感覺喔！

01 描圖

雖然說木刻版畫的線條是屬於有稜有角與直線感的，你可以在描草稿圖時直接將這種線條感表達出來，不過沒有其實也沒關係，直接和刻一般橡皮章一樣的方式來描圖就可以了。重點是透過不同的下刀方式，表現出木刻版畫的質感。

02 以角刀或丸刀雕刻

要成功營造木刻版畫的質感，直接使用角刀或丸刀來刻章是重要關鍵。木刻是靠雕刻刀以敲擊推挖的方式來刻除木料，因為雕刻刀無法轉彎，所以彎曲線條會形成多處的稜角。雖然早已習慣要順著曲線來下刀，但太流暢的線條反而會失去木刻的韻味，所以在刻橡皮章時，請直接用角刀或丸刀以直線方式下刀。和一般刻章程序相同，先刻出一圈外輪廓。

03 挖空內部

接著一樣以角刀或丸刀來刻出一圈內輪廓，但因為盡量避免順著線條轉彎，所以在遇到小彎處時要控制推刀的力道，以免不小心用力過猛推過頭，破壞了輪廓線條。也正因為單用雕刻刀而且不能順著彎曲，所以刻出來的線條難免不平順，但這便是仿效木刻效果的精神所在。內輪廓先刻出來之後，便可以開始挖空內部，挖空時請記得留下一些斑駁的線條，不要刻到完全乾淨，才會有木刻的質感。

04 修除外部

圖案以外的部分，也和內部挖空時的技巧一樣，直接用雕刻刀慢慢修除橡皮擦。但下刀時請盡量依相同方向下刀修刻，讓蓋印後的刻痕盡量呈一致的水平或垂直方向，若是由四面八方下刀，蓋印後的刻痕會顯得過於凌亂。

05 試蓋

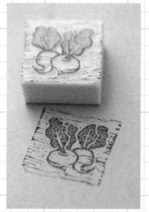

木刻章所呈現的線條感，會隨著印泥拍壓時力道的大小而改變，印泥若拍得比較用力，蓋印出來的線條會愈多，輕拍印泥時則反之。所以第一次試蓋時，請盡量以平常習慣蓋印時的方式來進行，才不會誤修過頭而失去韻味。

細修與試蓋的步驟最好多次反覆進行，以免一時不小心把線條修掉太多，到時可就補不回來了。

06 完成

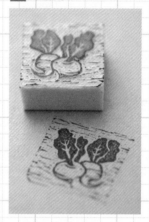

在確定所有的線條分布都滿意之後，仿木刻效果的橡皮章就大功告成了！

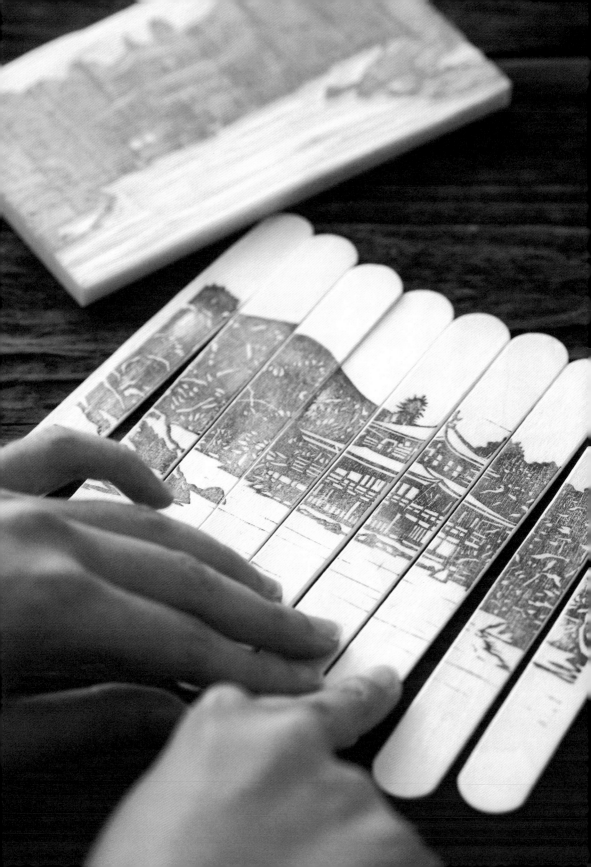

＊復刻的記憶＊

我是個喜歡回憶的人，暫停工作與思考的片刻裡，腦海裡經常播放著不同年代的生活影像。有幼年半夜不睡覺偷爬起來在昏黃燈光下玩玩具的片段、小時候過年家裡忙著宴請姑姑們回娘家的忙碌、小學同學親自來到床前把睡夢中的我叫醒的記憶，也有二十年前初訪京都的複雜心情。因為大部分的畫面已經很陳舊了，牆上難免會留下一些斑駁的歲月痕跡，轉換成印章來呈現的話，木刻效果的版畫風格很能表達這樣的心情。

金閣寺拼圖

1997年是我人生中值得紀念的一年。第一次出國，第一次靠自己的能力在京都自助旅行生活了十天，夾雜著些許冒險的興奮與恐懼害怕的心情，所看到的每處景物、遇到的每個人，甚至是呼吸的每一口冷空氣，都是那麼樣的新奇而有趣。幾年之後收到了一張朋友特地為我帶回來的金閣寺明信片，我立刻決定復刻一張，讓京都的回憶重現。

因為明信片已經是版畫式的線條了，整張圖描完後按著線條刻就很有味道。當然，一整塊比手掌還大的金閣寺章，拿來蓋印明信片是最理所當然的用途，但喜歡不按牌理出牌的我決定賦予它另一個功能。拿出了壓舌板木片排列整齊，背面貼上膠帶固定位置後，把金閣寺章用力一蓋，撕掉膠帶再打散，就成了懷舊復古且獨一無二的拼圖。

所有大尺寸的印章，都可以這麼玩。誰說橡皮章只能用來蓋章呢？

版畫拍立得小卡

生活中開始接觸到拍立得，是工作以後的事，攝影師習慣把當天工作所拉出來的拍立得，用磁鐵整齊吸附在冰箱上，偶爾大家也會在工作空檔拍幾張拍立得來留影紀念。那種有點晦暗迷濛的色調以及特殊的白框形式，我開始喜歡上這樣的復古氛圍，所以當我開始計劃要刻一些照片情境式的印章時，便決定是拍立得了。

或許是一雙倚在牆上的拖鞋、椅子上的一只空提袋，或者是向晚的河堤景色，木刻式的版畫技法

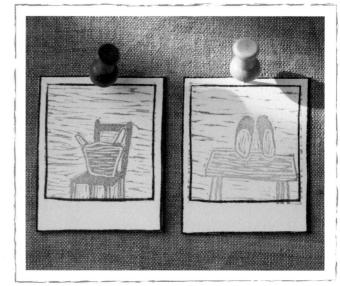

很能表達歷史的陳舊感。畫面不需修得太乾淨，轉彎處也刻意留下生硬的線條感，想像自己刻的是堅實的木板，所以雕刻刀只能直直地往前削，掌握住這樣的手感，很容易便能營造出木刻版畫的質感了。

大家一起來刻藏書章吧！

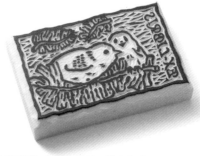

藏書票

藏書票起源於十五世紀的歐洲，簡單說就是一張含有「EX-LIBRIS」字樣以及票主姓名的繪圖小票卡，把藏書票貼在書本封面裡或扉頁，便能彰顯自己是該書的收藏者。藏書票的題材並沒有限制，但傳統票多以木刻版畫的形式呈現。

我的第一個藏書章，是2007年在部落格上所舉辦的藏書票交換活動所刻的，當時是直接拿了國中時期的美術版畫作品縮小比例後刻出來的，雖然那時也想表現出木刻版畫的質感，但版畫作品是以線香在保麗龍上燒融而成，線條感圓滑，為了忠於自己國中時代的「原著」，所以便沒去改變它。最近再刻的第二枚藏書章，則以閱讀、藏書為題材，設法在構圖中融入名字，並以更標準的木刻版畫方式來表現許多細緻複雜的線條。

身為一名會刻章的愛書人，記得要為自己刻上一枚藏書章喔！

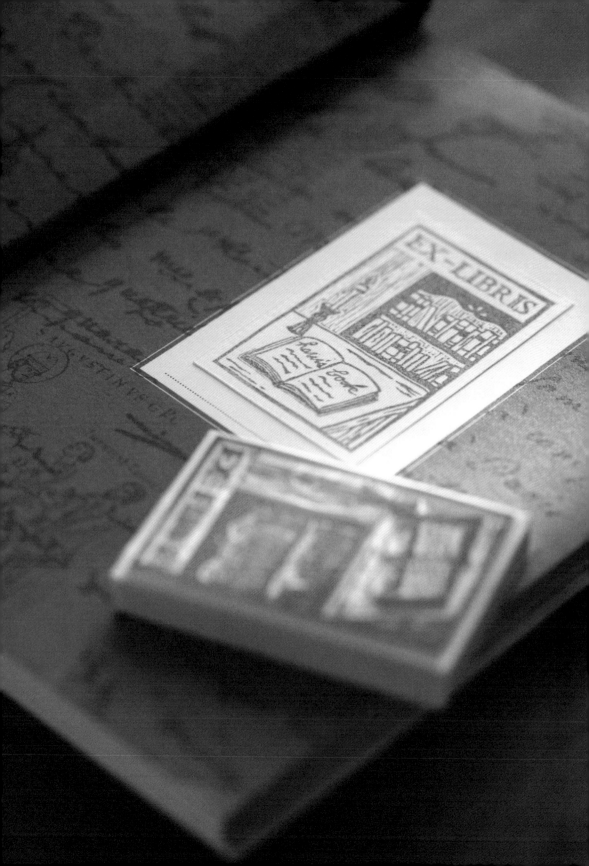

Chapter 3
一起來玩橡皮章

套色章技法 skill

所謂的套色章,就是利用不同的印章套疊蓋印,使圖案具有多色的效果。最單純的套色章,就是輪廓線條章再加上內部套色章,雖然只有兩個印章,一旦換上不同顏色的印泥,就能創造出無數的效果,可說是永遠玩不膩的色彩組合遊戲。

01 描圖

輪廓套色章必須先刻好物體的線條陽刻章來當作套色的輪廓。一般作法是將刻好輪廓章的草圖,重新用鉛筆照著描過一次再轉印至另一塊橡皮擦上,但如果希望套色能十分精準的話,可以拿刻好的輪廓章,拍上淺色印泥直接蓋印再重描一次。描圖時盡量讓鉛筆線維持在印泥線條,如此刻出來的套色章才會大小剛好,既不會比輪廓章大,也不會比輪廓章更小,如此一來只要蓋印時有對位套準,圖案就絕對不會超出或沒印滿輪廓線。

02 蓋印輪廓

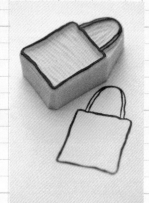

在套色的順序上,必須先蓋印出輪廓線,再進行內部的套色章蓋印,這樣才能套印精準。輪廓章一般多使用黑色等深色印泥來蓋印,但這只是一般習慣,使用淺色印泥也有不同的效果,可視配色所需自由選擇。

03 套印內部

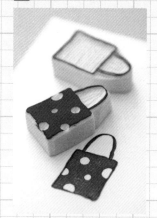

內部套色章必須將橡皮章盡量修到緊逼外輪廓,這樣在套色對位時才能精準。至於套印的對位方式,除了目視別無他法,在蓋印下去之前,盡可能確認印章上下左右位置都在蓋好的輪廓章範圍內,如此就可以了。但即使不小心印歪,也別有一番手工的美感與韻味,其實大可不必介意。

04 多重套色

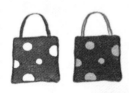

只要分得出層次也刻得出來，套色章能創造出的視覺效果是很豐富的。左側的提包只套印一次紅色圓點章，但右側提包則是先套印整片的淺棕色後，再加套一層深棕色的圓點章。當要多重疊印套色時，請先蓋印出輪廓，再依照印泥顏色由淺到深的順序來蓋印，套色圖案才會色色明顯、乾淨明亮。

05 單章局部上色法

另一種簡便的套色方法，就是在同一個印章上，針對不同部位拍上不同色的印泥，一次蓋印就可以有套色章的效果。但先決條件是這些部位要獨立不交錯，例如圖中包包的提把和袋身，就可輕鬆分開上色。

＊入門套色章＊

最單純的套色章，是由輪廓章與底色章兩者組合而成，只要學會了套色章的三大應用
原則，就能創造出千變萬化的樂趣。

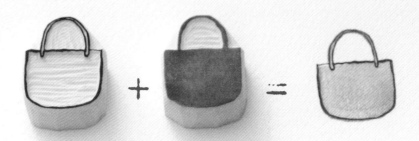

輪廓章＋底色章 ～～ 是單純以顏色來表現的套色章

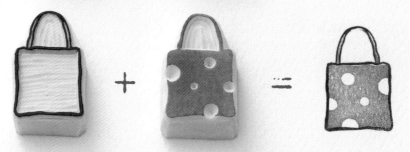

輪廓章＋花樣章 ～～ 以印章圖樣帶出變化的套色章

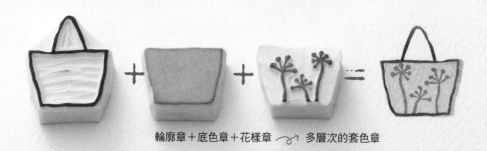

輪廓章＋底色章＋花樣章 ～～ 多層次的套色章

接下來，就讓我們一起來玩套色章吧！

今天要出門去約會，米色洋
裝和格紋洋裝，到底要選哪
一件呢？

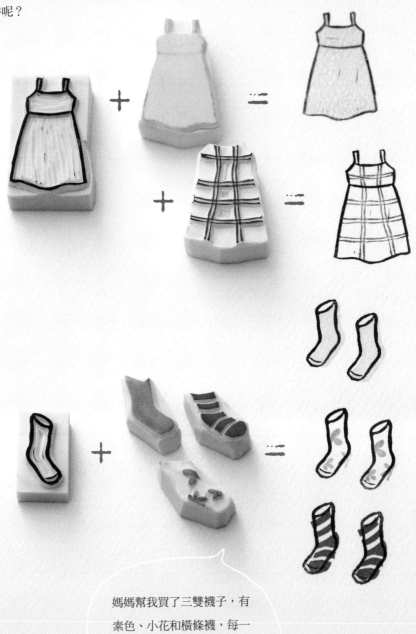

媽媽幫我買了三雙襪子，有
素色、小花和橫條襪，每一
雙我都很喜歡喔！

令人期待的廟會終於開始了，今天
要拿哪一把團扇出門呢？

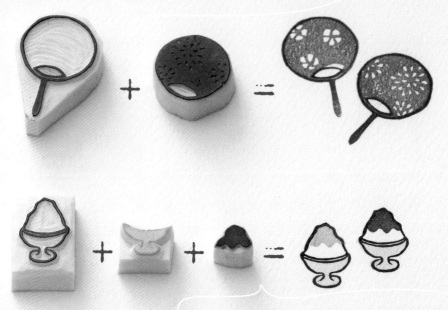

透心涼的刨冰來了！你要吃抹茶還是草莓口味的呢？

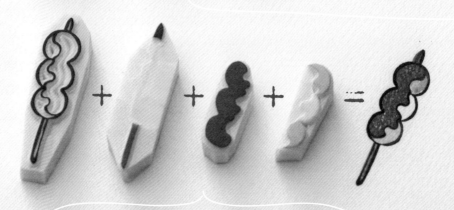

沾著濃稠醬汁的糯米丸子最好吃了！要來一串嗎？

進階套色章‧之一

像這類沒有輪廓線且構圖複雜又分散的套色章，是很難組合對位的，因為完全沒有基準可言。為了要在看不見圖案輪廓的情況下套準顏色，只要讓每一版印章至少一個角落與邊線的距離相同，便可利用這段間距來做為蓋印時的定位。

套色時先在紙上用鉛筆輕輕畫出定位的直角框線，印章邊緣緊靠框線來套印，不必像輪廓套色章那般花費眼力對位，就能蓋印出頗為精準的圖案喔！

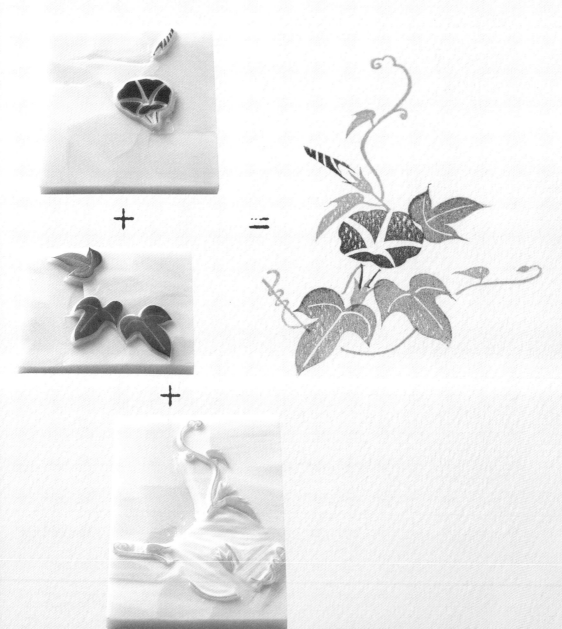

＊進階套色章・之二＊

已經刻好的單章，也可以利用局部上色的手法，達到套色章的效果喔！如果圖案很細小時，可利用棉
花棒或印台的尖端來幫助上色，或者裁好紙型遮住其他部位再上色亦可。

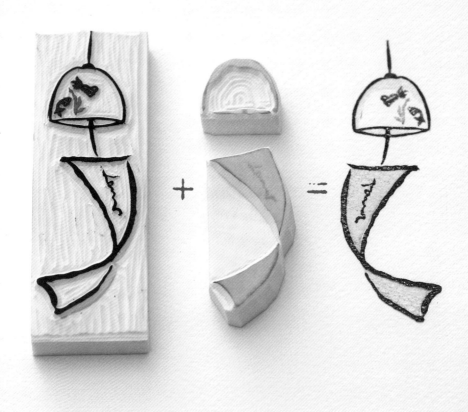

套色章的基礎技法都完全了解之後，

希望你也能盡情享受套色章的樂趣！

連續章技法 skill

所謂的連續章，就是使用一個或多個章，利用其頭尾相接而蓋印出無限長或無限大效果的印章。而花邊章和角章雖然是獨立單章，並無頭尾圖案相接的特性，但其用法也在於可自由連續蓋印、組合成無限大的外框，所以也被我歸類於連續章。

01 描圖對位

連續章最重要的便是圖案的相接位置要精準，尤其是上下左右都要相接的圖案，如果繪圖設計或描圖時有誤差，蓋印出來就會有錯接的現象。且因為四邊都要相接，所以印章的外框也必須切得十分方正，否則印章蓋印時的交疊處會十分明顯。描圖完成後，請將描圖紙上的鉛筆圖案與草稿進行上下左右的相接比對，確認四邊都可完美接合之後，再進行刻章的動作。

02 試蓋

印章刻好後，就進行第一次的試蓋。試蓋時至少必須蓋成如圖般十字形，讓印章的上下左右都有各自相接的邊，以確認每一側的圖案線條都可順利相接。此時若發現有線條無法順接的狀況，就可進行細修，直到線條可以接合得很完美為止。

03 完成

連續章的最大樂趣，在於小章也能創造出無窮大的視覺效果，當蓋印後看見所有的圖案線條都能接合得完美無瑕，一切辛苦也就值得囉！

場景章技法 skill

你曾想像過自己的手作工作室、未來理想中的廚房，或者是懷舊風格的客廳空間，應該是什麼樣子的嗎？空間想如何規劃，擺設了什麼樣的家具，櫃子裡又放著哪些自己最愛看的書、最珍藏的物品呢？你曾這麼想像過蓋章的極限樂趣嗎？如果沒有的話，現在就請跟著我一起讓刻章與蓋章，成為一種無窮盡的空間玩樂遊戲吧！

01 場景構圖

場景章最重要的工作便是空間規劃。先定出蓋印範圍，再安排空間場景的視角及大型家具配置，接著便可開始素描出草圖。因為場景章會因距離遠近而牽涉到物體比例問題，如果已經有刻好的小物件章，請在構圖時也一併考慮進去，以免場景刻好後才發現不合比例。再者，為了方便物件章的蓋印及運用，場景章構圖最好以貼近水平的視角來呈現，之後在蓋印物件時，才不會覺得東西浮在半空中。

02 畫出小物件

等場景構圖完成，就先刻出各個大家具章。完成後將家具章蓋印在紙上，再進行小物件章的構圖，開始為場景量身打造一些合用的小物件。如果希望這些小物件章在蓋印時，無論放在前景或後方比例都合宜的話，在構圖或大場景家具蓋印時，前後家具的距離不要拉得太遠就可以了。

03 刻章完成

等場景中所有想放上的小物件都繪製完畢後，便可以拿描圖紙罩在草圖上，將小物件分別描繪下來，開始耐心的進行刻章。

04 場景章上色

待全部的章都完成後,最令人期待的空間規劃遊戲便上場了!

場景章因為元素豐富,如果沒有十足把握的話,最好先使用單一顏色或相近色系來蓋印才不會太花俏凌亂。如果是桌面要再蓋上物品,為避免線條相疊,可以在拍印泥之前預留好重疊位置不要上色;如果要疊印的章是實心陽刻章,因為一定會壓蓋過桌面的線條,此時就可不預留位置。

05 開始蓋印

依自己的喜好,將所有想增添到空間裡的物件都一一蓋印上去。雖然草圖上都將物件配置妥當了,但蓋印時盡可以發揮自己的想像力,不見得一定要依當初繪製的草圖來安排。因為自由自在的隨興蓋印,臨時想加什麼元素進去都可以,這才是場景章最大的魅力所在!

06 場景完成

等所有自己想安排的細節都蓋印完成後,一切就大功告成了!當然,由少則十個章,多則數十個章所組成的場景章,當然不會只有一種呈現方式。除了小物件的左右搬移、前後位移,獨立的大家具也能互換左右位置,或者乾脆把一側的牆壁留白,改掛上不同的裝飾物件,就是另一種截然不同的風情。暫時還沒辦法改造自己的家的話,不妨就利用橡皮章,來滿足自己心中的夢想吧!

手作工作室

很想有一個寬敞舒適、採光明亮的空間，裡面有一張大又厚實的工作桌，櫃子裡擺滿了自己最愛的布料、織帶、針線、橡皮擦等琳瑯滿目的手作素材。大大的桌面，可以用來裁布、刻章，在上頭做點簡單木工也不成問題。像這樣日雜風的手作工作室，就是我未來有朝一日希望能實現的夢想！

Point 1·如果一時還想像不出一處完整場景的構圖，可以翻閱雜誌挑一處實景來參考模擬。

Point 2·場景若能具備前景、中景及後景三者，構圖就十分完整豐富了，小物件章在蓋印時的尺寸限制也會較小。如果沒辦法分出三個距離層次，至少要有前景與後景兩個層次，場景看起來才夠豐富。

Point 3·前景的工作桌兩側桌面斜角不同，是為了讓蓋印時產生兩種不同視角的效果。單使用印章左側的桌面蓋印，人與工作室距離會比較近；使用右側桌面蓋印，則距離會拉遠。

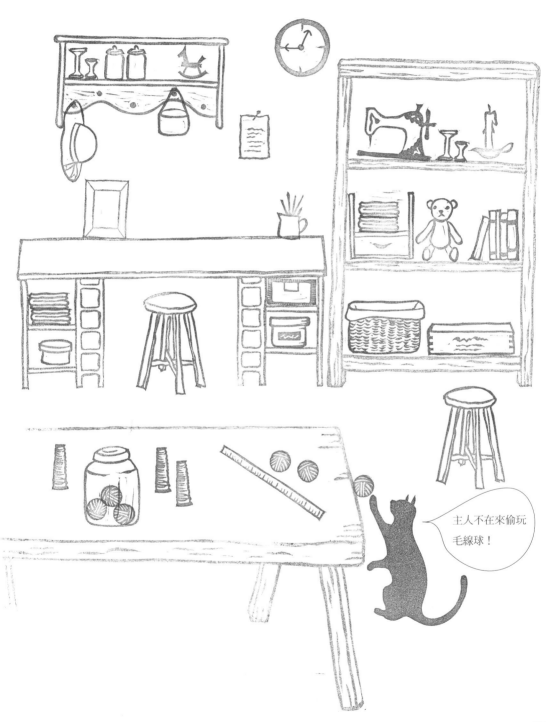

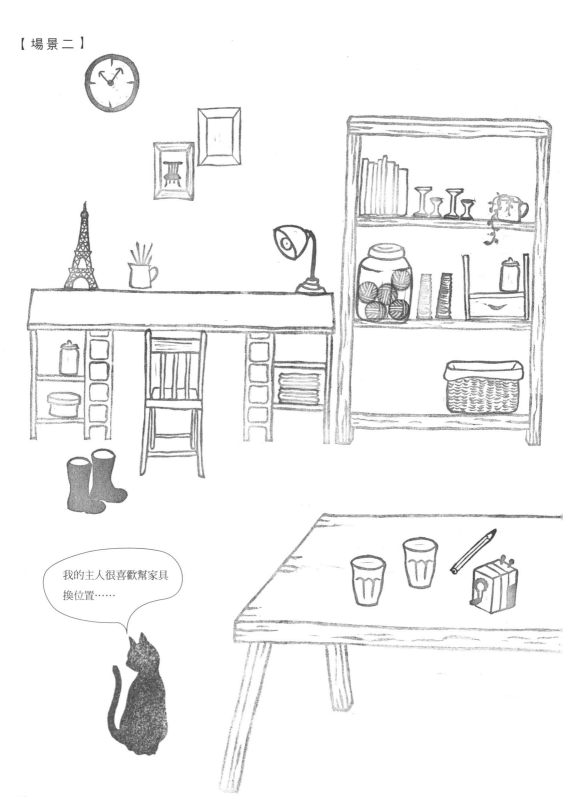

我的主人很喜歡幫家具
換位置……

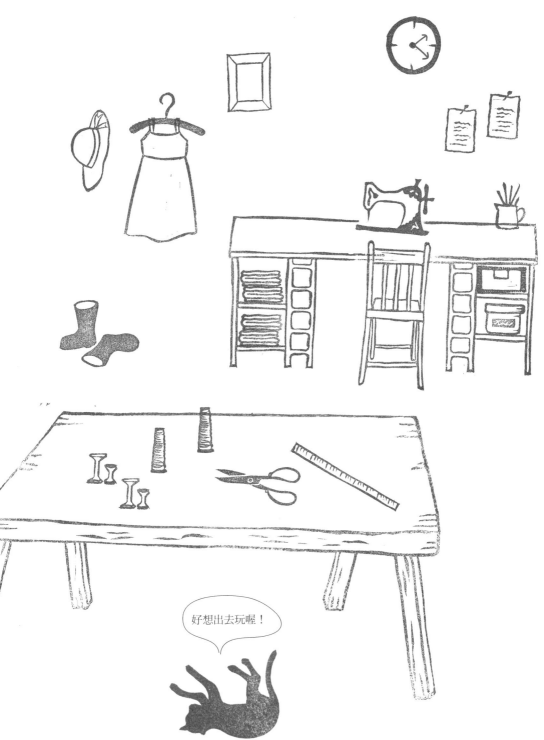

好想出去玩喔！

理想的廚房

大學時曾修過室內設計，當時老師問起自己最重視房子裡的哪一處空間時，被點名回答的人裡只有我選擇廚房。因為很喜歡下廚，自己家裡又是舊式的「灶腳」，一間廚房只容得下一個女人，實在很不方便，所以我一直想要有座寬敞明亮、櫥櫃齊全的理想廚房，可以邀請三五好友一起來家裡享受料理美食的生活樂趣。

Point 1，和前一組場景章不同，這次是將前景與後景一氣呵成，刻在同一個大章上。前後景融合在同一個印章上的好處，是因為家具可重疊，因此拉近了人與場景間的距離，視覺上的親和力較佳；缺點便是家具位置只能固定相同配置，變化性較小。

Point 2，為了克服大家具位置固定的缺點，遠景牆上的小家具最好是獨立分開可移動，並多留給牆面一些變化的空間。

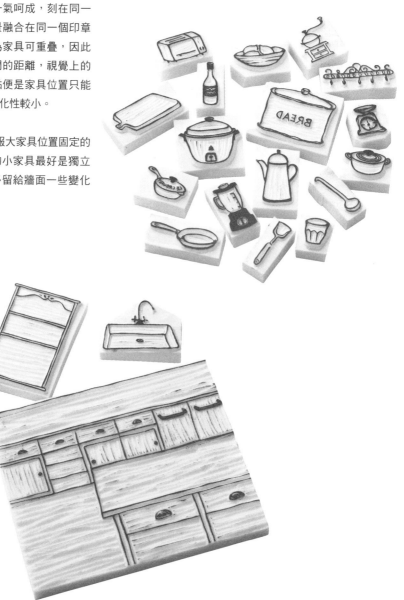

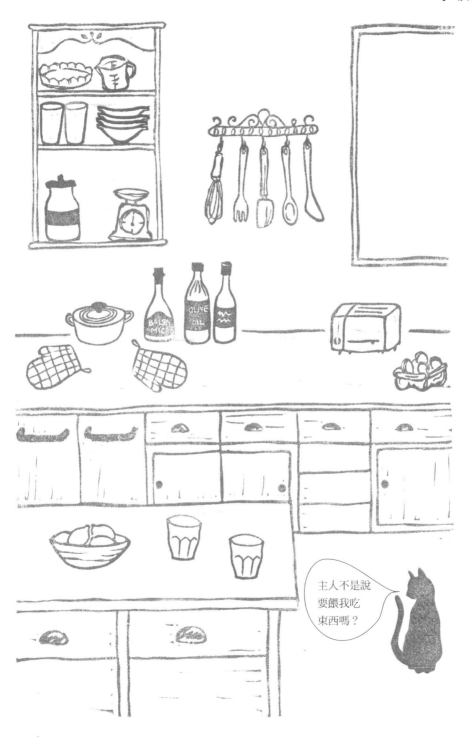

懷舊風客廳

記得小時候很喜歡爸媽為家中添購新家具，總覺得新的東西用起來感覺就是特別棒。但隨著年紀漸長，看著身邊的一切不斷地汰舊換新，心底卻愈發地懷念起小時候那些造型看起來有點笨拙的家具用品。已經消逝的時光是無法再回來的，所以就讓我們用場景章，來重溫那段美好的舊日時光吧！

Point 1·回想不起小時候家中的模樣嗎？請先翻翻家裡的老照片，來幫助恢復舊時記憶吧！

Point 2·家具場景章獨立的好處，是可以更換位置，增加構圖的變化性與新鮮感。但因為牽涉到遠近比例問題，所以互換位置時，盡量選擇同一水平位置上的家具互換，否則尺寸比例會不合適。

Point 3·不妨多刻些中型家具，蓋印時更換的搭配性會較高。

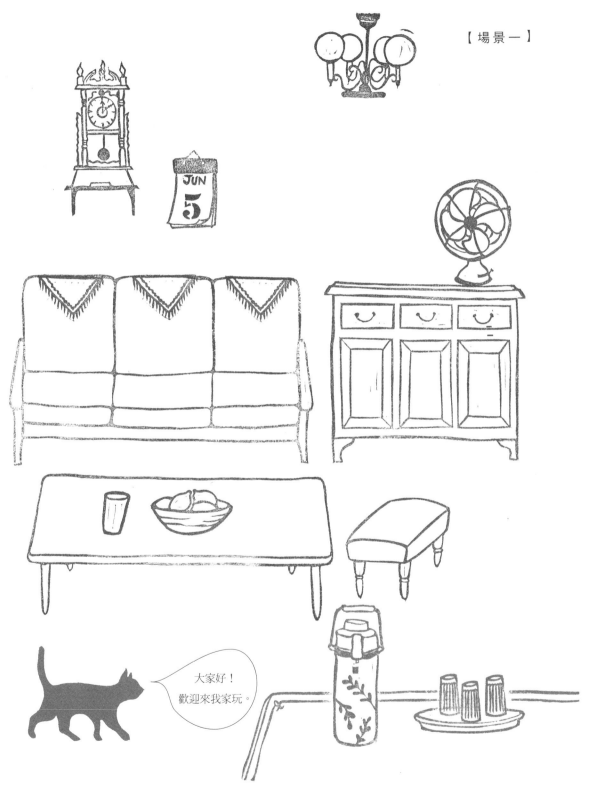

【場景一】

JUN
5

大家好！
歡迎來我家玩。

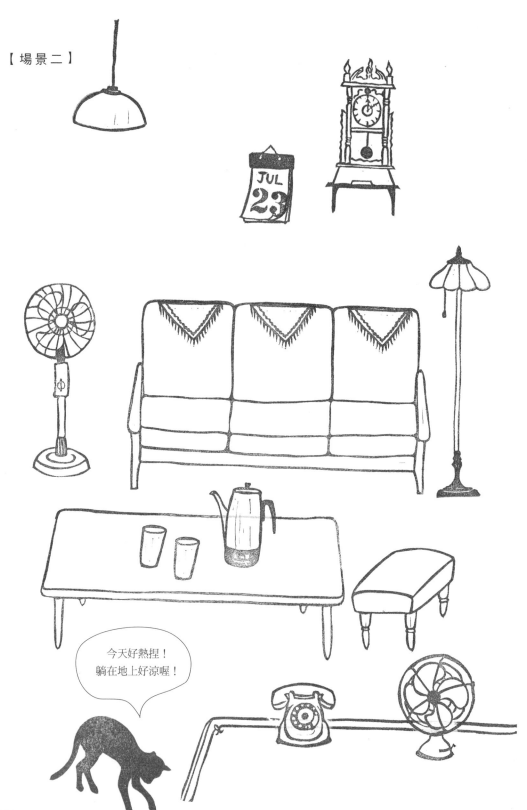

【場景二】

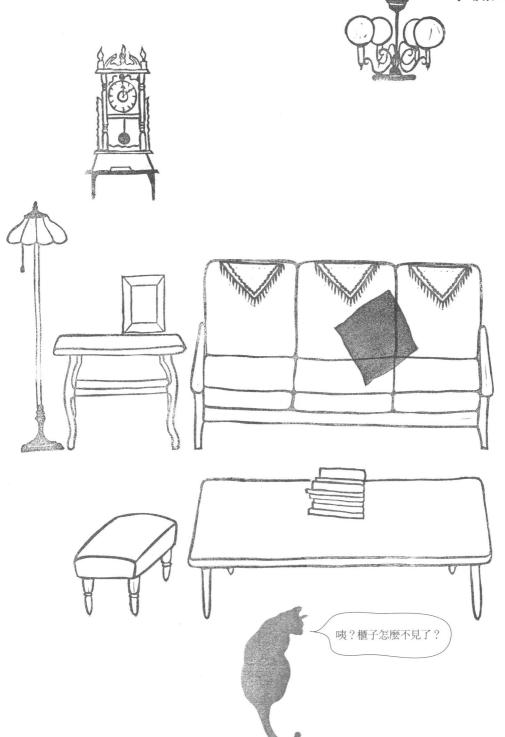

咦？櫃子怎麼不見了？

＊橡皮章原寸圖案集＊

 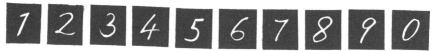

 January February March April May June

 July August September October November December

I love the antique things!

NOTEBOOK

INVITATION

〒 □□□-□□

BREAD

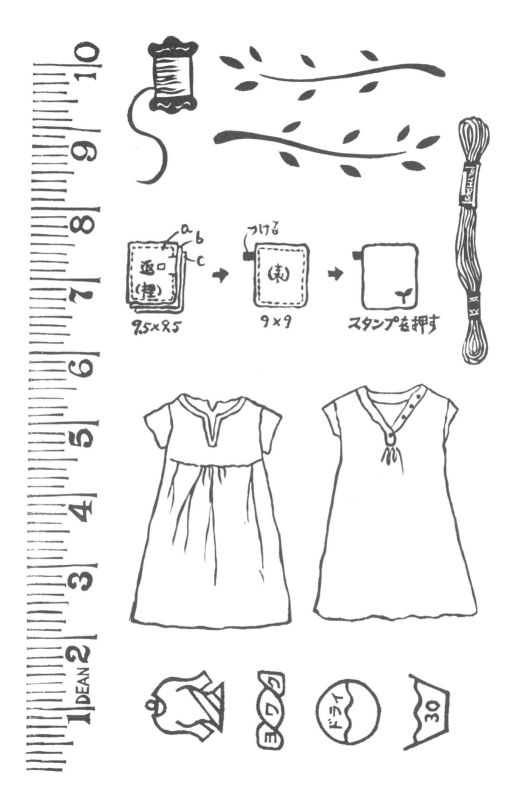

返口
(裡)

a
b
c

9.5×8.5

つける

(束)

9×9

スタンプを押す

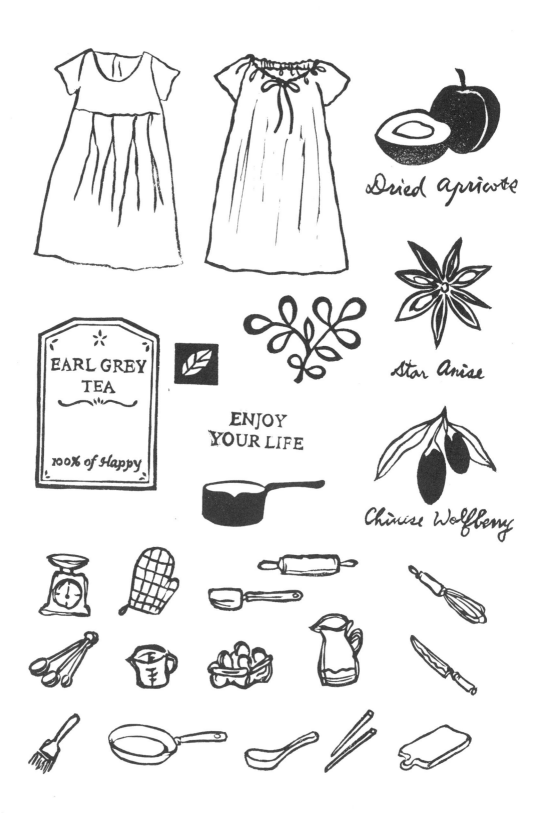

Dried apricots

Star Anise

EARL GREY TEA

100% of Happy

ENJOY YOUR LIFE

Chinese Wolfberry

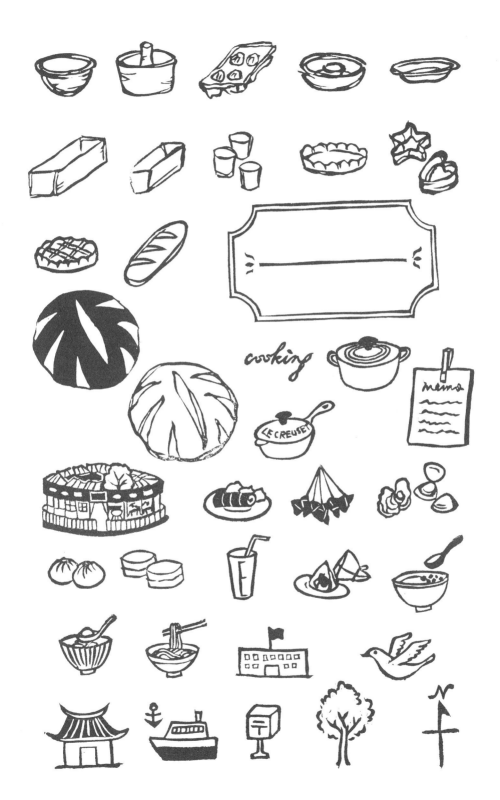

cooking

memo

LE CREUSET

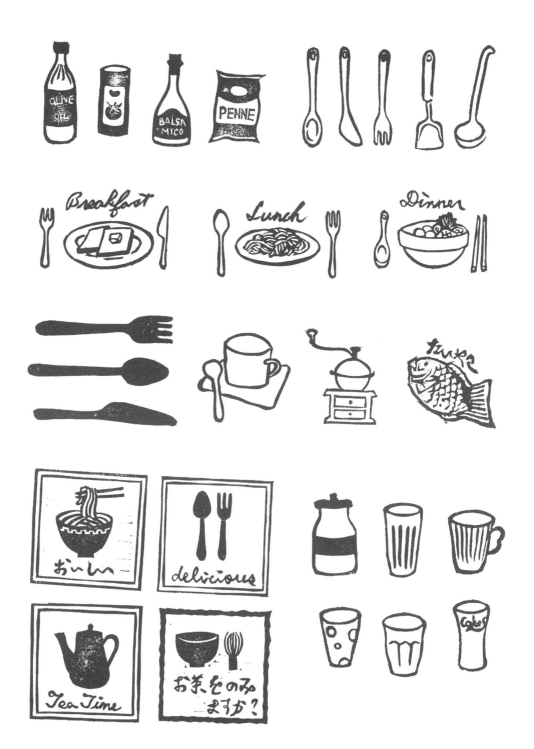

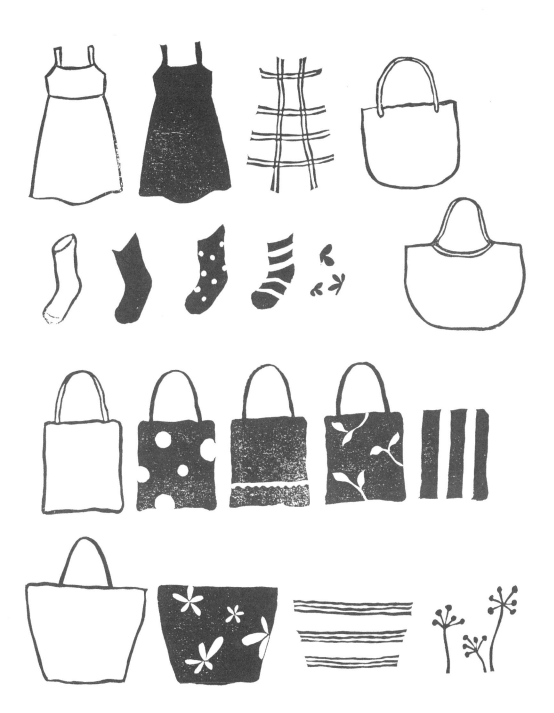

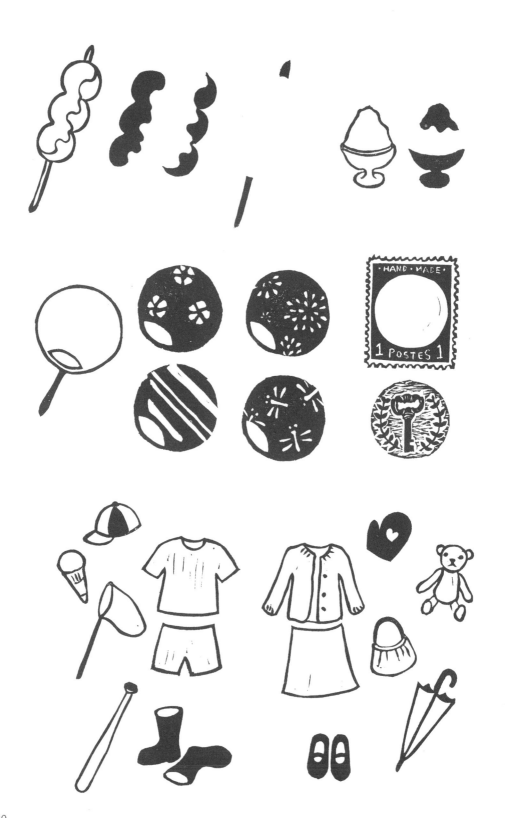

JAN FEB MAR APR MAY JUN
JUL AUG SEP OCT NOV DEC

1 2 3 4 5 6 7 8 9 0

a b c d e f g h i j k l m n
o p q r s t u v w x y z

a b c d e f g h i j
k l m n o p q r s
t u v w x y z

＊haru的艱苦奮戰之作＊

暑中お見舞い申し上げます

酷暑のみぎり

皆様　お障りなくお過ごしでしょうか

時節がら　いっそうの

ご自愛をお祈り申し上げます

盛夏中，我們終於完成了這本書，希望每一位愛好刻章的朋友們，都能用橡皮章來玩樂生活。

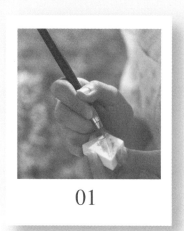

01

02

06

07

08

12

13

03

04

05

09

10

11

14

15

16.17.18.......

國家圖書館出版品預行編目資料

ㄅㄅㄅ.haru的橡皮章生活 / haru著；廖家威攝影. -- 二版. -- 臺北市：積木文化出版：
家庭傳媒城邦分公司發行, 民105.11／128面；17×23公分. -- (Hands ; 55)
ISBN 978-986-459-064-3(平裝)／1.工藝美術 2.勞作

964 105019584

Hands 55

ㄅㄅㄅ · haru的橡皮章生活

作　　者	haru
攝　　影	廖家威
校　　對	萬淑香
總 編 輯	王秀婷
主　　編	洪淑暖
版　　權	向艷宇
行銷業務	黃明雪、陳彥儒

發 行 人　涂玉雲
出　　版　積木文化
　　　　　104台北市民生東路二段141號5樓
　　　　　官方部落格：http://cubepress.com.tw/
　　　　　電話：(02) 2500-7696　　傳真：(02) 2500-1953
　　　　　讀者服務信箱：service_cube@hmg.com.tw
發　　行　英屬蓋曼群島商家庭傳媒股份有限公司城邦分公司
　　　　　台北市民生東路二段141號2樓
　　　　　讀者服務專線：(02)25007718-9　24小時傳真專線：(02)25001990-1
　　　　　服務時間：週一至週五上午09:30-12:00、下午13:30-17:00
　　　　　郵撥：19863813　　戶名：書虫股份有限公司
　　　　　網站：城邦讀書花園　網址：www.cite.com.tw
香港發行所　城邦（香港）出版集團有限公司
　　　　　香港灣仔駱克道193號東超商業中心1樓
　　　　　電話：852-25086231　　傳真：852-25789337
　　　　　電子信箱：hkcite@biznetvigator.com
馬新發行所　城邦（馬新）出版集團
　　　　　Cite (M) Sdn Bhd
　　　　　41, Jalan Radin Anum, Bandar Baru Sri Petaling,
　　　　　57000 Kuala Lumpur, Malaysia.
　　　　　電話：603-90578822　　傳真：603-90576622
　　　　　email: cite@cite.com.my

美術設計　呂宜靜
製版印刷　上晴彩色印刷製版有限公司

城邦讀書花園
www.cite.com.tw

2016年（民105）11月17日 二版一刷　　　　　　　　　　Printed in Taiwan.
售價／350元　　　　版權所有·翻印必究
ISBN 978-986-459-064-3

旅遊生活

養生

食譜

收藏

品酒

語言學習

設計

育兒

手工藝

靜態閱讀，互動 app，一書多讀好有趣！

遊藝館 五感生活 飲饌風流 食之華 五味坊 漫繪家 deSIGN+ wellness

 LIGHT HANDS art school

請沿虛線剪下藏書票，貼在喜愛的書本上，並加註特別的記事。

好國民 愛用國貨

好國民 愛用國貨